掌握

8大關鍵

畫出角色差異性

松岡伸治

著

瑞昇文化

序言

　非常感謝這次購買本書的各位讀者們。

　在漫畫、插畫、遊戲等的場景中，會出現各種角色。迷人的角色會讓我們產生移情作用，吸引我們觀看故事。

　為了讓自己所畫的角色展現出人品與個性，插畫家會賦予角色生命。讓人覺得，這個具有人性的角色，彷彿真的在思考，而且擁有情感。

　我在漫畫專門學校擔任講師將近 20 年，接觸過許多想成為繪師的學生們。在課堂中，我一邊教授角色設計，一邊感受到賦予角色「靈魂」這件事的樂趣與困難之處。透過每天的課程，在畫技方面，「描繪角色外表」的技巧會逐漸提昇。更加重要的是，要賦予該角色獨特的氛圍、特色，藉由畫出與其他角色之間的差異，來建立其個性、內在魅力。在呈現內在魅力時，把角色的表情、舉止、動作畫得很逼真的話，也會對服裝、髮型等外表產生很大的影響。

　無法順利地畫出不同年齡與性別的角色⋯⋯
　每個角色的臉都長得一樣⋯⋯
　這些是學生們常提出的許多煩惱。本書的寫作動機就是，希望能啟發那些想當插畫家的人，消除他們的煩惱。創造、培養出原創的角色，是一件令人感到興奮的工作。希望本書有助於大家創造出能感動人心的迷人角色。

　最後，我要由衷地向，為本書繪製許多插圖的諸位插畫家們，以及在編輯工作方面幫了大忙的責任編輯，表達感謝之意。

<div align="right">松岡 伸治</div>

目次

序言　p3

作者介紹　p7

參考文獻　p7

Part 1　各種角色的畫法　　P8

何謂角色（character）⋯⋯⋯⋯ p8

為何必須畫出差異性 ⋯⋯⋯⋯ p8

有助於畫出角色差異性的建議 ⋯⋯⋯⋯ p10

五官特徵的布置 ⋯⋯⋯⋯ p12

決定性格、設定 ⋯⋯⋯⋯ p14

透過姿勢來呈現角色特徵 ⋯⋯⋯⋯ p16

透過輪廓來呈現差異性 ⋯⋯⋯⋯ p17

著色（配色）的視覺效果 ⋯⋯⋯⋯ p18

角色的性別與配色 ⋯⋯⋯⋯ p20

透過變形來掌握角色特徵 ⋯⋯⋯⋯ p21

Part 2　各種體型的畫法　　P22

各種體型的基本畫法 ⋯⋯⋯⋯ p22

製作對照表 ⋯⋯⋯⋯ p22

將體型分類 ⋯⋯⋯⋯ p23

Part 3　各種年齡的畫法　　P28

各種年齡的臉部畫法 ⋯⋯⋯⋯ p28

年齡與頭身的關係 ⋯⋯⋯⋯ p31

Part 4　各種表情的畫法　　P36

各種表情的畫法 ⋯⋯⋯⋯ p36

透過表情來呈現情感 ⋯⋯⋯⋯ p38

透過全身來呈現情感 ⋯⋯⋯⋯ p44

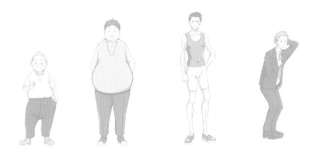

Part 5　各種髮型的畫法　　P48

透過髮流來掌握頭髮 …………… p48

透過分區（束）來掌握頭髮 …………… p49

各種髮型的畫法 …………… p50

Part 6　各種姿勢的畫法　　P64

姿勢與傾斜度 …………… p64

對立式平衡 …………… p64

重心與對立式平衡 …………… p65

正中線與扭曲 …………… p66

由對立式平衡所構成的 S 字形 …………… p66

角度與對立式平衡 …………… p67

各種臥姿與坐姿的畫法 …………… p68

動作引導線的掌握方式 …………… p69

帶有動作的站姿 …………… p70

動作引導線的注意事項 …………… p71

Part 7　各種動作的畫法　　P72

動作與動作的向量 …………… p72

外向的動作與印象 …………… p73

內向的動作與心理描寫 …………… p73

男女的動作 …………… p74

手指的動作與視線引導 …………… p76

手指的動作與添加表情 …………… p76

在身體前方將手指交握的動作 …………… p77

拿東西的動作 …………… p77

帶有神祕感的動作 …………… p78

讓手離開身上的動作 …………… p78

勝利手勢的變化 …………… p79

傾斜與視線引導 …………… p80

回頭的動作與轉動姿勢 …………… p81

聳肩、縮肩的姿勢 …………… p82

Part 8　各種服裝的畫法　P84

服裝皺褶的各種畫法 ……………… p84

白襯衫的皺褶 …………………… p85

Ｔ恤的皺褶 ……………………… p86

長褲的各種畫法 ………………… p87

制服的各種畫法 ………………… p89

裙子的各種畫法 ………………… p92

動作與裙子 ……………………… p94

和服的各種畫法與男女差異 …… p96

女性和服的各種畫法 …………… p97

男性和服的各種畫法 …………… p98

各種布料的畫法 ………………… p99

各種服裝與體型的畫法 ………… p100

Part 9　各種變形的畫法　P104

體型的變形 ……………………… p104

肌肉的變形 ……………………… p105

頭部的變形 ……………………… p106

女性角色的屬性與變形 ………… p107

女性奇幻生物的性感變形 ……… p108

動作的變形 ……………………… p108

角度與變形 ……………………… p109

插畫家介紹　p110

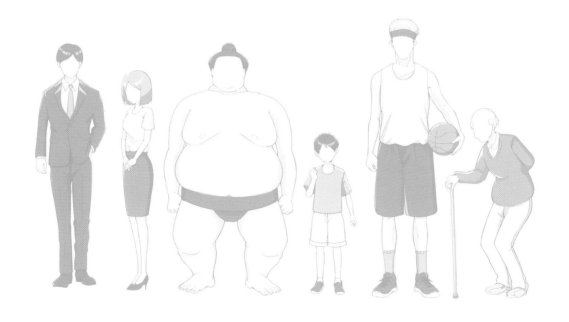

作者介紹

松岡 伸治 (Matsuoka Shinji)

出生於福岡縣嘉麻市。插畫家、美術講師。在美學校的考現學研究室師事於紅瀨川原平。因作品被「漫畫月刊 GARO」選中而正式出道。曾獲得 Young Comic 谷岡泰次獎。作品獲選為雜誌「Illustration」的「the Choice」獎。曾任職於谷岡泰次製作公司，後來自立門戶，以自由工作者的身分發表插畫作品，主要活躍於出版界與廣告界。從 2004 年開始擔任設計專門學校與文化教室的講師。

在 MdN Corporation 出版社，總共撰寫了 4 本書籍：

『イラスト、漫画のためのキャラクター描画教室』
『イラスト、漫画のための配色教室』
『イラスト、漫画のための構図の描画教室』
『エフェクトグラフィックス　動き・流れ・質感の表現カタログ』

參考文獻

『手塚治虫のマンガの描き方』（講談社）2016
『人物漫画の描き方』（建帛社）1977
『やさしい顔と手の描き方』（MAAR 社）1977
『アニメーション・イラスト入門』（MAAR 社）2012
『トム・バンクロフトが教える　長く愛されるキャラクターデザインの秘密』
（Born Digital）2015
『キャラクターアニメーション　クラッシュコース！』（Born Digital）2016
『キャラが起つ！魔法の作画テクニック』（Natsume 社）2016
『はじめての人物イラストレッスン帳』（MdN Corporation）2007
『キャラクターデザインの教科書　メイキングで学ぶ魅力的な人物イラストの描き方』
（MdN Corporation）2015
『プロとして恥ずかしくない　新・配色の大原則』（MdN Corporation）2016

各種角色的畫法

首先，來掌握「何謂角色、為何必須畫出差異性、其訣竅為……」這些基本重點吧。

何謂 角色（character）

在英文中，「character」這個詞原本的意思是指，人的性格、特色、獨特風格。在日文中，「角色」這個被廣泛使用的外來語就是由此延伸出來的，而且還被加上了許多種含意。

語言的意思會隨著時代而產生變化，如同右側所示，我們目前所使用的「character」這個詞，具備 3 種含意。

1　性格・特質

指的是實際生活於社會中的人們的個性、特色。用法像是「個性重複了」、「他是一個很有個性的人」等。

2　吉祥物角色

指的是企業或隊伍的吉祥物等。大多不會有背景故事或詳細的設定。

3　虛構作品中的角色

在漫畫、動畫、遊戲、小說、電影等虛構作品的故事中登場的人物。雖然也包含了花、太陽、動物等人類以外的角色，但條件為，要具備「心靈」。

為何必須 畫出 差異性

> **無論是什麼樣的創作，
> 人物描寫都是最基礎的**

在本書中，我想要以漫畫、動畫、遊戲等作品當中登場的角色作為基礎，試著思考差異性的呈現方式。

為了讓大家認識各個角色，所以要畫出差異性，讓大家了解各角色之間的差異。

「呈現出角色的差異性」為何是必要的呢？

在角色所登場的遊戲、動畫、漫畫的世界，以及RPG、戰鬥、幻想、戀愛、運動、歷史作品等各種媒體・類型的故事與設定當中，「人物描寫」是最基礎的。如果無法呈現出人物的差異性，就無法創作出以人類生活作為基礎的作品。

不過，在尚未掌握要訣前，差異性的呈現並不容易。

即使媒體或
類型不同……

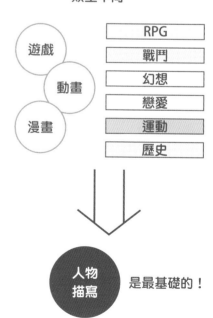

人物描寫 是最基礎的！

若無法呈現出角色的差異性，就無法描述故事。

令人棘手的差異性

「無論畫哪個角色，臉都長得一樣」、「雖然會畫女性角色，但卻不擅長畫男性角色」、「只會畫年齡層跟自己相同的角色」、「沒畫過老人和嬰兒」、「只會畫二次創作，畫不出原創角色」……在專門學校擔任講師時，我見過很多這樣的新生。

不過，那樣的話，就無法提昇表現力的廣度。在工作的委託中，即使該角色是自己不擅長的性別或年齡，大多還是得畫才行。

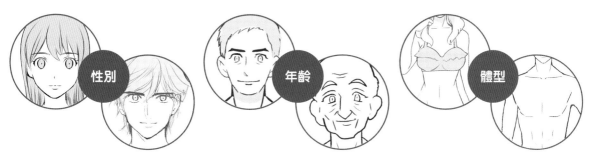

……等各種要素都與差異性的呈現有關。

從擅長的部分著手，畫出基本型態

不管是誰，想要畫出與過去所畫的角色完全不同的角色，是非常困難的。在呈現性別的差異性時，首先，試著畫出自己擅長的性別，並把該角色當成基本型態吧。基本型態完成後，再試著慢慢地逐步調整五官的大小與傾斜度等。從擅長的角色畫起，會比較能夠順利地畫出性別不同的角色。

只要多留意幾種差異性的呈現重點，並試著讓自己平常畫的角色的五官大小與傾斜度等稍微產生變化即可。

一邊發揮自己擅長的部分，一邊逐步地挑戰，應該就能創造出新的原創角色吧。如果能畫的角色增加了，就能提昇表現力的廣度，也有助於讓人深刻地感受到創作的喜悅。

→ 詳情請看 p.12

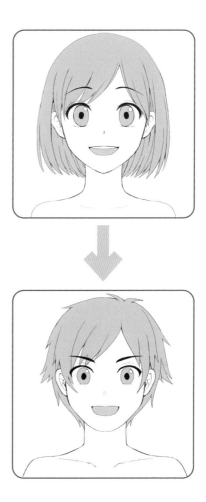

有助於畫出角色差異性 的建議

創作角色這件事包含了「思考角色設定」與「畫出角色外表」。角色的個性會影響到其外表。試著根據這裡所介紹的 8 個重點，來思考角色設定吧。

❶ 為角色取名，並加上標語

藉由取名，能讓人對角色產生眷戀，也比較容易讓人聯想到各自的特色。若再加上「開朗的班長」、「外表看似不良少年，內心卻像玻璃工藝品」、「港口城鎮的灰姑娘」之類的標語，也有助於具體的視覺設計。

❷ 把身邊的人當成角色原型

在創作角色時，也可以把現實中的朋友、家人，或是電視上看到的偶像、演員等當成角色原型。「比較容易設計出髮型、服裝等外表形象」這一點當然不用說，由於會比較容易想像得到「那個人在面對各種情況時會做出什麼反應」，而且能夠真實地反映出內心世界，所以能夠畫出帶有微妙差異的個性。

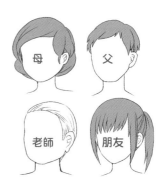

❸ 透過類型與對比來呈現

對比指的是，對照兩件事物，並觀察其差異。首先，試著透過反義詞來思考吧。試著賦予角色截然不同的個性，像是動與靜、強與弱、陽與陰、堅硬與柔軟、狂野（粗野）與文雅（紳士的）、性感（妖豔）與可愛（孩子氣・嬌小）、華麗與樸素……等。另外，也能透過相反的形象來畫出兩者之間的微妙差異（例如：「超性感」、「微性感」等）。

❹ 決定顏色（配色）

在創作角色時，顏色是一項會影響角色形象的重要關鍵。由於顏色會讓觀看者產生心理作用，所以藉由顏色的選擇，能夠加強角色的個性與形象。超級戰隊系列的角色代表色就是一個好例子。

→ 也參考 p.18 吧

⑤ 想像角色剪影

試著一邊思考「如何只透過角色剪影來辨識各角色之間的差異」，一邊進行設計吧。性別？年齡？個性？職業？……只要好好地決定角色的設定，角色剪影自然就會比較容易定下來。

只要能透過角色剪影來畫出體型、骨骼、姿勢的差異，就能更加明確地傳達角色的個性。

→也參考 p.17 吧

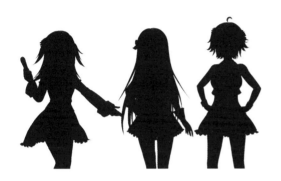

⑥ 透過 Q 版角色來掌握特徵

藉由把角色 Q 版化，就能突顯角色的某些部份，並能仔細地思考「要如何省略才能留下特徵呢」這一點。想要讓人理解角色特徵，並畫出差異時，此方法會非常有效。

⑦ 思考角色的信念

在心理層面的角色設定方面，最好先思考角色的信念……像是「經歷了什麼樣的人生呢」。把角色當成一個活生生的人，思考他出生於何處，和什麼樣的家人一起生活呢？即使是概略的設定也行，只要先設定好，就有助於呈現出真實感。

一旦決定好角色的信念後，應該就會比較容易想像出角色的內心世界吧。這樣就能了解該角色對於事物的喜好，也會比較容易畫出身上的配件。

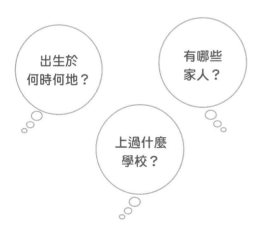

⑧ 把設定製作成圖表

把角色設定用文字記錄下來，作成「設定書」，是很常見的方式。將「設定書」當中用文字記錄的項目製作成圖表，也是方法之一。

透過雷達圖等方式來製作圖表，就能將不同角色之間的差異「可視化」，有助於創作出個性鮮明的角色設計。

→也參考 p.15 吧

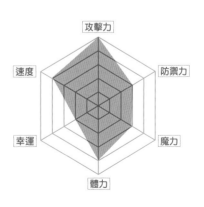

五官特徵 的布置

畫出能掌握個性的基本型態（角色雛型）

那麼，依照自己擅長畫的性別、年齡，試著來創作一個角色吧。首先，由於是練習，所以也可以畫自己喜歡的漫畫或動畫的角色。把該角色當成用來呈現差異性的基本型態（角色雛型）。

此時，若是女性角色的話，要留意「女性的一般形象」、「刻板印象」。當一般形象不易產生變化時，請試著把自己心目中的女性形象寫成文字吧。

範例：女性的形象
- ●睫毛很長
- ●黑眼珠很大
- ●嘴巴與鼻子很小
- ●臉頰為平緩的曲線
- ●頭髮又細又柔軟
- ●眉毛很細，呈弧形
- ●脖子細長
- ●肩寬很窄

基本型態
把自己擅長畫的性別的角色當成基本型態。若角色的年齡與自己相近的話，應該就會比較好畫吧。

讓基本型態產生變化

完成基本型態後，就可以一邊讓五官產生變化，一邊開始呈現出差異性。比起憑空創作，站在基本型態（角色雛型）這個起跑線上的話，應該會比較容易挑戰吧。

變更性別　讓女性的基本型態產生變化，就能畫出男性角色。一邊觀察眼睛與鼻子等五官與輪廓的差異，一邊掌握住差異性的呈現重點吧。

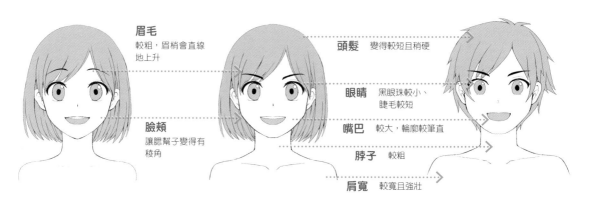

眉毛 較粗，眉梢會直線地上升

臉頰 讓腮幫子變得有稜角

頭髮 變得較短且稍硬

眼睛 黑眼珠較小、睫毛較短

嘴巴 較大，輪廓較筆直

脖子 較粗

肩寬 較寬且強壯

女性角色　　　加上一部分的「男性形象」　　　男性角色
（眉毛濃度與臉頰形狀）

男女的差異
在呈現男女的差異時，重點在於，要以眼睛與眉毛、臉部輪廓、髮型作為基礎，在輪廓（曲線或直線）與髮流（朝內或朝外）等部分呈現出來。

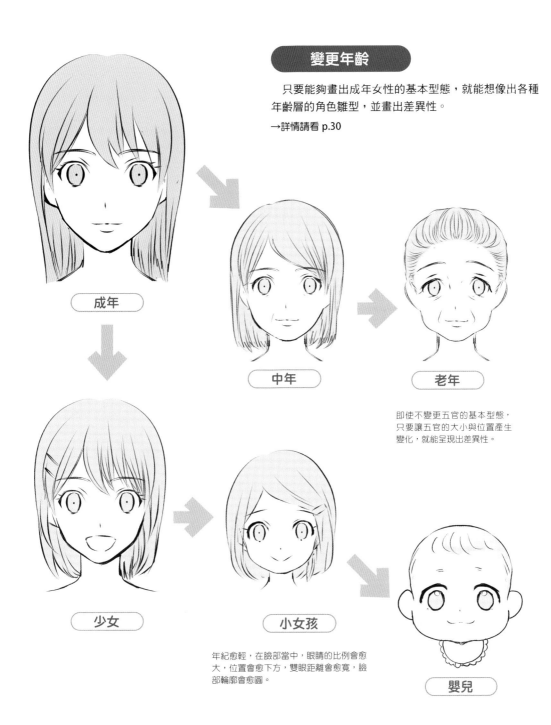

變更年齡

只要能夠畫出成年女性的基本型態，就能想像出各種年齡層的角色雛型，並畫出差異性。

→詳情請看 p.30

成年

中年

老年

即使不變更五官的基本型態，只要讓五官的大小與位置產生變化，就能呈現出差異性。

少女

小女孩

年紀愈輕，在臉部當中，眼睛的比例會愈大，位置會愈下方，雙眼距離會愈寬，臉部輪廓會愈圓。

嬰兒

Tips

刻板印象

「刻板印象」指的是，廣泛地滲透到社會中（大多數人心中）的固定觀念或印象。例如，「女生很溫柔」、「男生很活潑」、「戴眼鏡的人很用功」、「高個子會參加籃球社」、「體型肥胖的人很樂觀」、「日本人喜愛動畫」等……。試著運用刻板印象來呈現角色的差異性吧。不過，「刻板印象」是單方面決定的印象，也可能會形成偏頗的看法，所以必須特別注意。

決定 性格・設定

用來塑造角色的知、情、意

角色的性格是由知（知性）、情（情感）、意（意志）所混合而成的。請大家試著思考這一點吧。據說，人類的心靈是由知、情、意這三者的運作與調和來構成的。

知

知性指的是，經由學習與獲取知識後所形成的思考、判斷能力。

情

情感指的是，對於事物或情況所抱持的心情，像是喜怒哀樂、厭惡、恐懼、驚訝等。

意

意志指的是，「想做・不想做」這類會成為行為動機的想法。熱情、意圖。

舉例：戰國武將中的三位英傑

舉例來說，大家可以去思考，戰國時代的三位英傑各自的突出才能是知、情、意的何者呢？織田信長是強烈的情感派，豐臣秀吉則是透過智慧而發跡的知性派。德川家康統一天下，開創幕府，貫徹了堅強意志的他，正可說是意志派的代表。類型決定後，各角色自然就會呈現出明確的表情等。

織田信長

（感情派）

・與情感相關的內心作用
・喜怒哀樂很豐富
・好惡強烈
・深情
・感動型性格

基本角色

讓臉部的五官（眼睛、眉毛、鼻子、嘴巴等）的大小與角度產生變化。加上鬍鬚。

讓鼻子、耳朵等部分產生變化。加上鬍鬚。

豐臣秀吉

（知性派）

・與知性相關的內心作用
・會認真思考事物
・具備分析能力的理論派
・勤勞的智者
・知識分子，知識豐富且冷靜

讓臉部的五官產生變化，並大幅改變輪廓。

變更為符合時代設定的髮型、服裝。

德川家康

（意志派）

・與意志相關的內心作用
・朝向目標前進的行動力
・慾望、目的很明確
・若為了貫徹意志的話，即使有所犧牲，也在所不惜

把角色設定製作成圖表

試著把角色的特徵製作成圖表（雷達圖）。藉由將各項目的數值可視化，就會變得容易想像出角色的特性。

以「知、情、意」作為基礎，依照需求來加上體力（力量）、性感度、團隊精神（溝通能力）等項目，試著把角色的特徵製作成圖表（雷達圖）吧。

依照要呈現差異性的角色所屬的集團，來讓項目一致。

舉例來說，在呈現幻想戰鬥遊戲類的角色的差異性時，圖表中會採用攻擊力、防禦力、速度、魔力等項目。

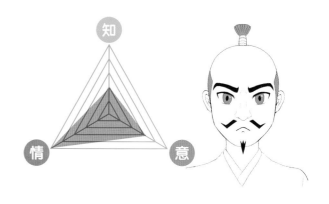

舉例：遊戲角色的圖表

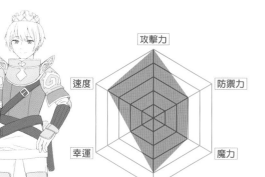

舉例：女性偶像的圖表

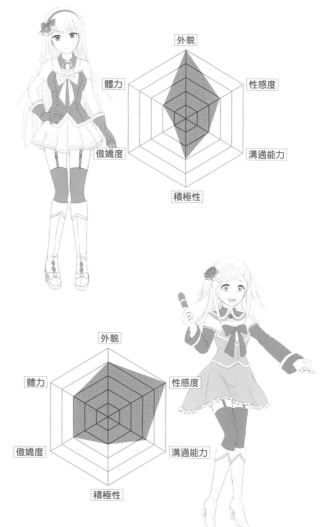

透過姿勢 來呈現角色特徵

　　身體的動作，尤其是手部的動作，能充分地呈現出角色的情感。如同「活潑的人動作較大」、「冷靜的人動作較小」那樣，我們也能透過姿勢來讓人對角色特徵留下印象。透過身體的動作而產生的姿勢，也是一種用來呈現角色特徵的要素。

情感或性格也會呈現在姿勢上。

透過身體的動作來呈現特徵

　　舉例來說，可以透過身體的動作來呈現男女的形象。請看看走路動作與跑步動作的例子吧。

　　在動作的向量（方向性）方面，男性的動作給人朝向外側與上方的印象，女性的動作則給人朝向側與下方的印象。

　　藉由在姿勢中加入這種向量，就能呈現出很有男子氣概、很有女人味的印象。不過，在描寫男性與女性的動作時，造成差異的原因並非是生物學上的因素，而是人類的文化與生活習慣所導致的成見或偏見等固定觀念。請大家要先記住這一點。

→詳情請看 p.74

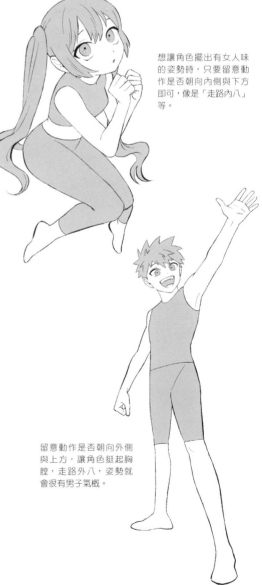

想讓角色擺出有女人味的姿勢時，只要留意動作是否朝向內側與下方即可，像是「走路內八」等。

跳躍的姿勢很適合用來呈現精力充沛且開朗的角色特徵。

留意動作是否朝向外側與上方，讓角色挺起胸膛，走路外八，姿勢就會很有男子氣概。

透過輪廓 來呈現差異性

一邊思考「是否能夠只透過輪廓來辨別各角色之間的差異呢」，一邊試著設計角色吧。性別？年齡？性格？職業？

只要能夠透過輪廓來呈現出體型、骨骼、姿勢的差異，就能更加明確地將想法傳達給觀看者。

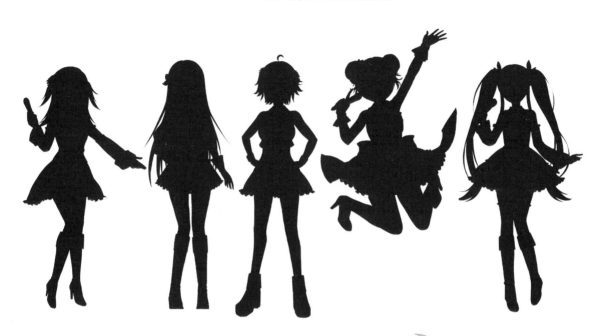

角色輪廓與髮型

在呈現外貌上的差異時，重點在於，要注意角色的輪廓。其中，髮型的輪廓會決定角色的形象。

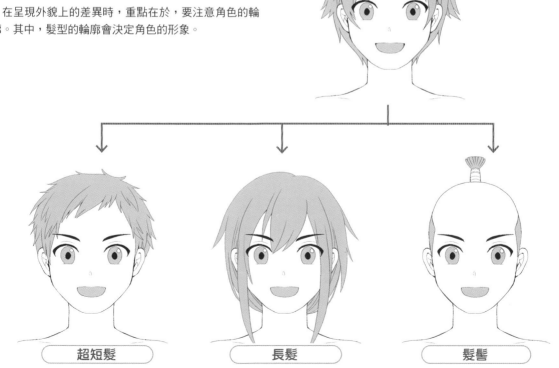

超短髮　　　　　　長髮　　　　　　髮髻

著色（配色） 的視覺效果

　　暖色給人溫暖的感覺，冷色則給人冰冷的感覺……等顏色所給人的印象也會對角色的印象產生影響。透過配色來運用能呈現角色特徵的顏色，畫出差異性。

| 各種色相給人的印象 |

色相指的是，紅、藍、黃……之類的顏色的樣子。各種色相給人的印象，會成為幫角色進行配色時的提示。

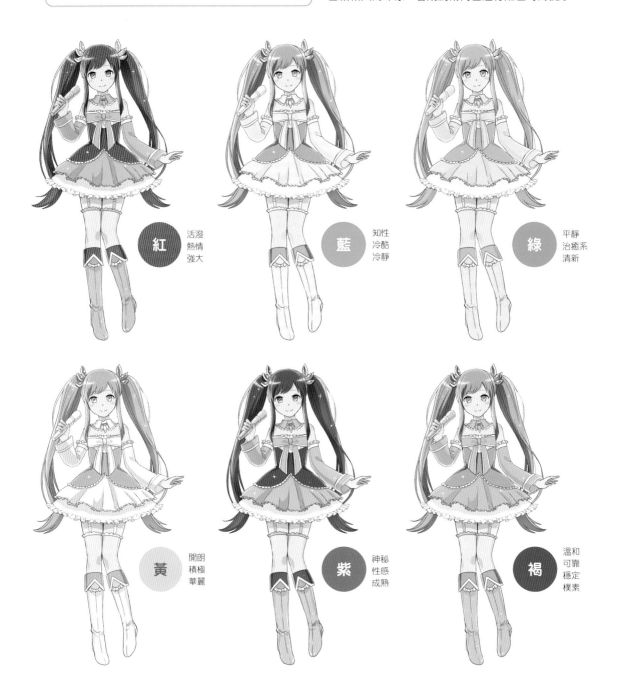

紅　活潑
　　熱情
　　強大

藍　知性
　　冷酷
　　冷靜

綠　平靜
　　治癒系
　　清新

黃　開朗
　　積極
　　華麗

紫　神秘
　　性感
　　成熟

褐　溫和
　　可靠
　　穩定
　　樸素

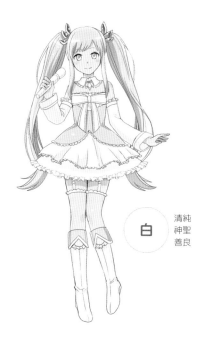

白

清純
神聖
善良

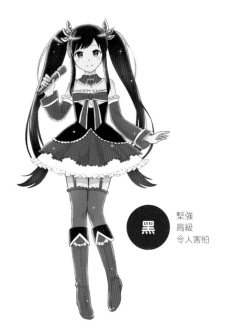

黑

堅強
高級
令人害怕

性格、特性與顏色

透過配色可以加強性格與特性給人的印象。依照色相給人的印象,挑選符合角色性格、特性的顏色來當作主色調(配色當中的主要顏色)吧。

主要角色

由於紅色既顯眼又給人活潑、積極的印象,所以經常被用在主角身上。

清純系、冷酷系角色

想呈現出毫不做作的清秀感時,把亮度很高的冷色與白色搭配在一起,效果會很好。

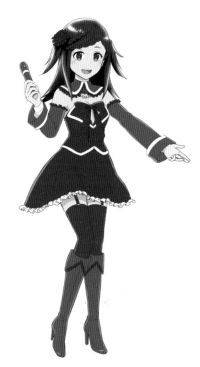

反派角色

在反派的配色中,會以紫色系或黑色系作為基調,透過低亮度的顏色來呈現出令人害怕的詭異感與嚴肅的氣氛。

角色的性別 與配色

觀察幼兒的衣服與玩具等物品後,就會發現在配色上,女童的物品大多為紅色或粉紅色,男童的物品則大多為藍色或藏青色。在現代日本,一般來說,紅色或粉紅色會讓人聯想到女性,藍色或藏青色則會讓人聯想到男性。在幫角色進行配色時,也要留意這種會讓人產生刻板印象的顏色。希望這一點有助於大家呈現差異性。

不過,由於在這種性別與顏色之間的關聯性中,顏色的形象是受到文化、宗教、流行等的影響而被創造出來的,所以今後也許會改變。請大家先記住這一點吧。

女性角色的配色範例

在女性角色的配色中,只要呈現出溫柔與可愛感即可。以紅色或粉紅色作為基調色,並降低對比感,藉此就能呈現出溫和風格的配色。

能呈現出可愛少女風格的配色

對比度較低的粉紅色系溫和色調,會讓人聯想到小女孩。使用藍色或綠色等冷色時,只要採用較淡的色調即可。

活潑可愛的配色

想要突顯活潑的印象時,最好把鮮豔的紅色和黃色搭配在一起。藉由與較淡的粉紅色系搭配,也能呈現出少女風格。

優雅女性的配色

想要呈現出女性的優雅感時,要選擇從粉紅色到紫色之間的華麗色相。若要進一步地呈現出成熟的高雅感時,則要統一採用給人沉穩印象,而且亮度差異不怎麼大的深色調或強烈色調。

男性角色的配色範例

雖然男性角色的配色會以藍色與綠色之類的冷色為基礎,但根據年齡、社會地位、興趣愛好等,色調的選擇也會改變。想要呈現年輕與活潑的印象時,要選擇彩度較高的色調,想要呈現成熟的印象時,則要使用無彩色中的黑色與灰色,或是把色調沉穩的暗清色組合起來。

年輕男性的清爽配色

為從 16 歲到 20 幾歲的年輕男性進行配色時,建議在冷色當中挑選鮮豔、明亮且輕快的色調。這種配色能呈現出清新爽朗的印象。

用來呈現時尚內斂感的配色

在繪製時尚的角色時,統一採用低亮度、彩度的色調來呈現內斂感。以褐色系或深褐色作為基調色,使用藏青色或深綠色等來增加彩度,呈現出高雅的印象。想要呈現出都會風格時,深灰色應該也是不錯的選擇吧。

王子型男性的配色

除了基本的配色以外,使用較女性化的紅紫色與粉紅色,或是會讓人聯想到金、銀的顏色,就能呈現出高貴的印象。這種配色能一邊呈現出冷靜的知性與優美,一邊給人中性的印象。

透過變形 來掌握角色特徵

　　藉由將角色Q版化，可以讓人仔細地去思考「要突顯角色的哪個部分，並省略何處，才能傳達角色的特徵呢」這一點。想要清楚地辨識出與其他角色不同的特徵時，此方法會非常有效。

　　即使Q版角色的體型都相同，但還是必須展現個性，呈現出各種角色的差異才行。

　　藉由清楚地讓角色的五官（眼睛、眉毛、鼻子、嘴巴等）、髮型、服裝、配件（眼鏡、帽子、飾品等）與其他角色不同，來持續地建立個性。

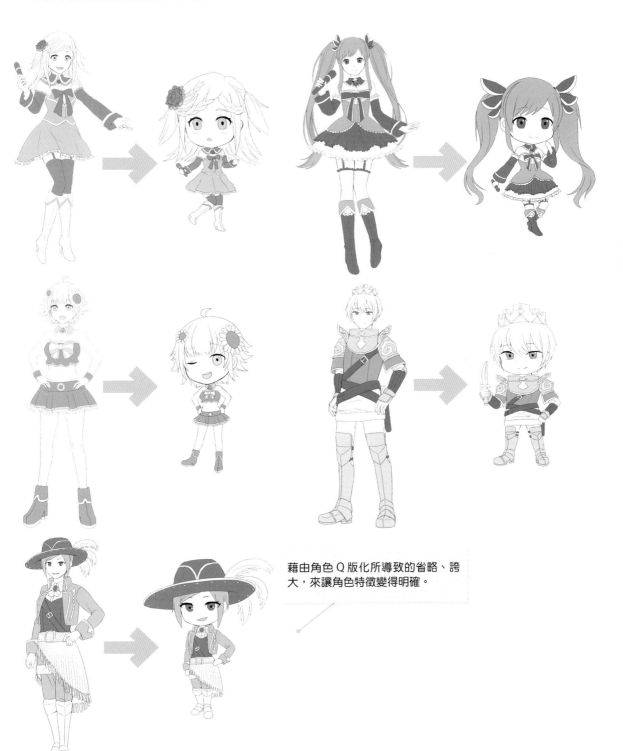

藉由角色Q版化所導致的省略、誇大，來讓角色特徵變得明確。

各種體型 的畫法

在角色的輪廓中，體型會呈現出明確的差異，所以會大幅影響匆匆一瞥的印象。首先，透過概略的圖形來理解體型，然後再掌握各種體型所呈現的印象吧。

各種體型的 基本畫法

在呈現體型的差異性時，首先，基本上可以分成標準型、瘦型、健壯型、肥胖型。若再加上身高（頭身的差異）的話，就能呈現出更多種不同的角色體型。

在體型的設計方法中，我會以形狀簡單且應用範圍很廣的圖形來作為基礎。基本上就是圓形、三角形、方形。

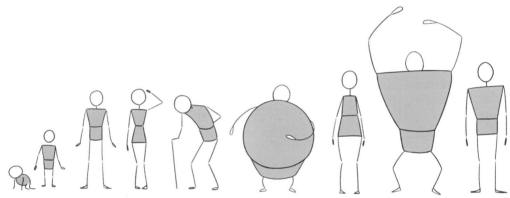

男性的體型特徵在於，肩寬較寬，女性則是腰寬較寬。在畫兒童時，肩膀與腰部的寬度都要畫得較窄。
透過「讓體型變得較胖較圓潤、肌肉的隆起、身高的差異」等方式來創造出各種體型。

製作 對照表

在創作作品時，呈現出角色體型的差異性，是非常重要的。大家最好試著製作對照表，看看與主要角色相比，配角的身高要多高或多矮？體型要比較胖或比較瘦呢？

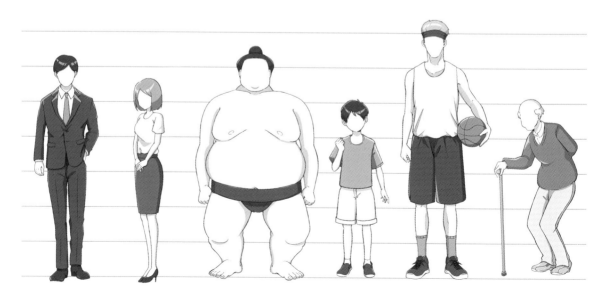

將 體型 分類

男性　男性角色的體型可以分類成最基本的標準型、瘦型、健壯型、肥胖型。再加上個人差異的話，就能呈現出各種體型。無論哪種體型，都能透過由圓形、三角形、方形組合而成的輪廓來呈現。

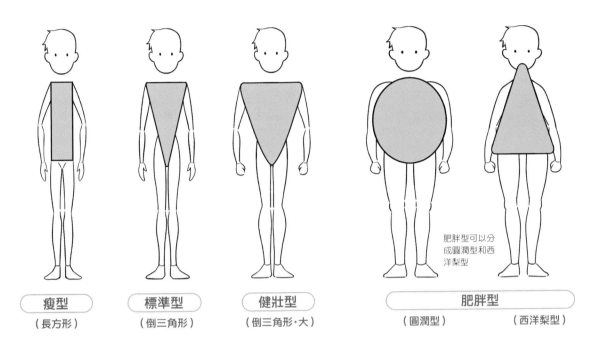

肥胖型可以分成圓潤型和西洋梨型

瘦型	標準型	健壯型	肥胖型	
（長方形）	（倒三角形）	（倒三角形‧大）	（圓潤型）	（西洋梨型）

女性　女性角色的體型大致上可以分類成瘦型、標準型、豐滿型、健壯型、肥胖型。若再加上身高與頭身差異的話，就能呈現出更多種體型。

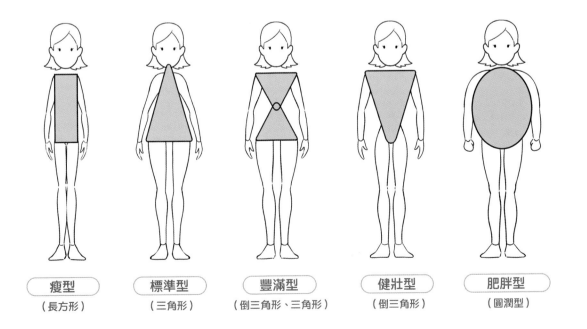

瘦型	標準型	豐滿型	健壯型	肥胖型
（長方形）	（三角形）	（倒三角形、三角形）	（倒三角形）	（圓潤型）

體型與輪廓

　　即使體型會變瘦或變胖，骨骼與關節的原本位置也不會改變。

　　不過，在繪製插圖時，不需要拘泥於現實的情況，依照情況，即使改變骨骼尺寸或關節位置也沒關係。就算讓輪廓大幅地變化，採取顯而易見的誇大手法也無妨。

　　採取誇大手法時，必須先理解體型的印象。請分別地確認男性與女性的各種體型給人的印象吧，像是瘦型、標準型、豐滿型等。

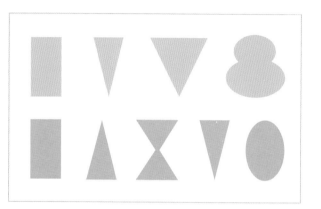

男 性

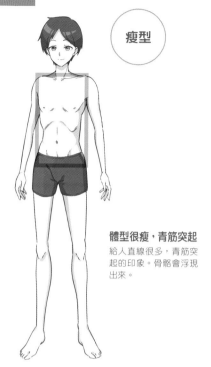

瘦型

體型很瘦，青筋突起
給人直線很多，青筋突起的印象。骨骼會浮現出來。

女 性

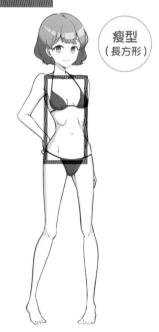

瘦型
（長方形）

體型很瘦，脂肪很薄
由於脂肪很少，所以胸部很小，鎖骨很明顯，最好把頸部肌肉畫得少一點。給人的印象為，骨骼上只有一層被皮膚覆蓋的薄薄脂肪。

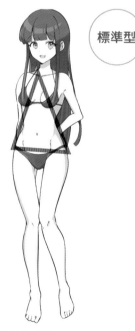

標準型

呈現美麗的曲線
在標準體型的女性身上，從胸部到臀部的光滑曲線能呈現出女性特有的美。

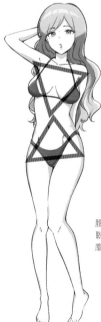

豐滿型

腰部很緊實，讓人聯想到沙漏的輪廓。

增添對比感
相較於很豐滿的胸部與臀部，腰部的最細處卻很緊實。作畫時要呈現出兩者的對比感。

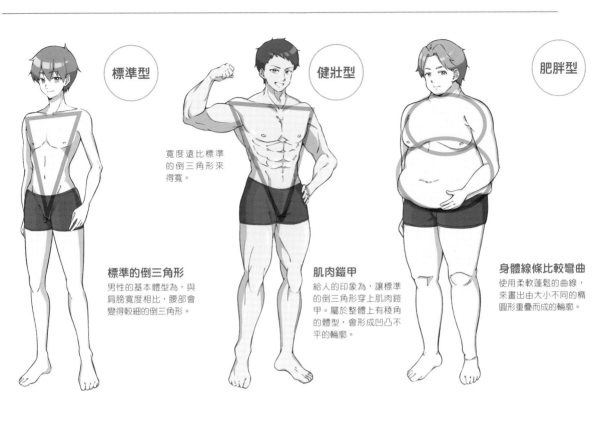

標準型

標準的倒三角形
男性的基本體型為，與肩膀寬度相比，腰部會變得較細的倒三角形。

健壯型

寬度遠比標準的倒三角形來得寬。

肌肉鎧甲
給人的印象為，讓標準的倒三角形穿上肌肉鎧甲。屬於整體上有稜角的體型，會形成凹凸不平的輪廓。

肥胖型

身體線條比較彎曲
使用柔軟蓬鬆的曲線，來畫出由大小不同的橢圓形重疊而成的輪廓。

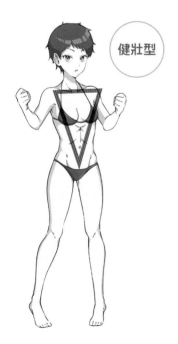

健壯型

肩膀很寬的運動型女性
這種體型會讓人聯想到游泳選手、格鬥家、運動員。肩寬要畫得較寬，臀部則要畫得較苗條。為了避免把肌肉畫得像男性那樣發達，請多加留意吧。

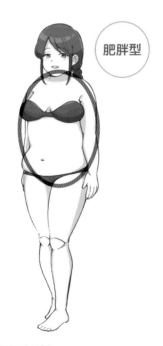

肥胖型

豐滿和凸起
這種體型給人的印象為，不會露出鎖骨，脖子被埋在身體內。胸部也會大幅地朝向側面擴張。在下半身部分，整體上很柔軟蓬鬆，兩腿緊貼在一起。

幼兒

頭部較大，腿部較短
幼兒的脖子較短，臉部較大，所以頭身會變小。在畫這種軀幹較長，腿部較短的身材時，可以想像一下Q版人物的形象。

輪廓與角色給人的印象

透過體型的輪廓，看到角色時的印象會有所變化。我們可以運用這一點來呈現角色的性格與特徵。觀察各種體型給人的印象，學習有助於呈現角色差異性的知識吧。

男性

四角形

● 正義感
● 信賴
● 認真
● 缺乏個性
● 主要角色

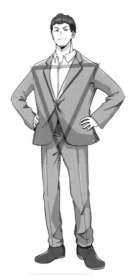

倒三角形

● 陽剛
● 強大
● 陰險
● 冷酷
● 反派角色

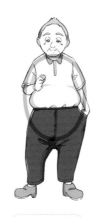

圓形

● 和藹可親
● 有親和力
● 小巧可愛
● 通情達理
● 達觀

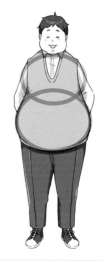

重疊的圓形（葫蘆形）

● 動作遲鈍
● 和睦
● 悠然自得
● 幽默

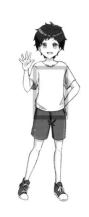

圓角矩形

● 積極
● 精力充沛
● 活潑開朗
● 少年漫畫風格

細長的長方形

● 很有個性
● 孤獨
● 很固執
● 藝術家

縱長型倒三角形

● 運動風
● 迅速
● 恬淡寡欲

く字形

● 窮相
● 膽小　● 提心吊膽
● 愛操心
● 謙虛

女性

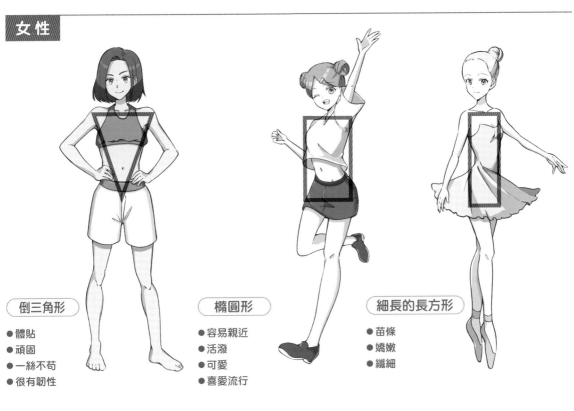

倒三角形

- 體貼
- 頑固
- 一絲不苟
- 很有韌性

橢圓形

- 容易親近
- 活潑
- 可愛
- 喜愛流行

細長的長方形

- 苗條
- 嬌嫩
- 纖細

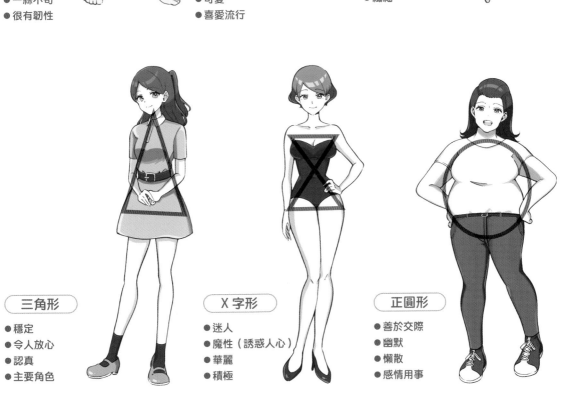

三角形

- 穩定
- 令人放心
- 認真
- 主要角色

X 字形

- 迷人
- 魔性（誘惑人心）
- 華麗
- 積極

正圓形

- 善於交際
- 幽默
- 懶散
- 感情用事

各種年齡的畫法

人的容貌與體格會隨著年紀增長而逐漸產生變化。在 20 歲左右之前，會出現成長所帶來的變化，在這之後，則會出現老化所帶來的變化。請大家留意這一點，呈現出差異性吧。

各種年齡 的臉部畫法

雖然年齡增長所帶來的變化會反映在全身各處，但特別引人注目的部位果然還是臉部吧。在此處，先先來看看各種年齡的臉部畫法吧。

尤其是臉部整體的輪廓與眼睛的位置，會讓臉部的印象產生很大的變化。髮型也會呈現出各年齡層的特色，根據是否有皺紋，給人的印象也會有所不同吧。

接下來，會依照年齡來大致介紹臉部的特徵，並進行比較。另外，從下一頁開始，會更加詳細地解說各年齡層的特徵。

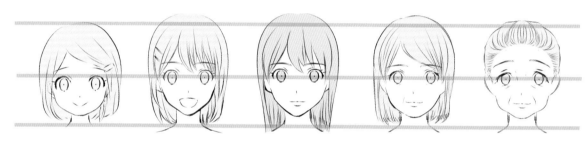

幼兒	10 幾歲	20 幾歲	40 幾歲	70 幾歲
在幼兒期，由於骨骼與肌肉還沒完全發育，所以下巴較小，臉頰看起來柔軟蓬鬆。	到了 10 幾歲後，隨著骨骼愈來愈接近成人，下方的線條會變尖，臉部整體的輪廓也會變成縱長型。	與 10 幾歲相比，成人的下巴與臉頰線條要畫得更加尖銳。只要讓眉毛與眼睛靠近的話，就能呈現出更加成熟的氣氛。	年齡一旦增長，臉部肌肉就會衰退，輪廓會逐漸往下鬆弛。使用平緩的曲線來畫臉頰與下巴。	除了 40 幾歲的特徵，還要在下巴、眼角、嘴角等處加上皺紋，來呈現出該年齡的外貌。比起畫出很多皺紋，我更希望大家能畫量用很少的線條來呈現年齡。

臉部尺寸的比較

雖然與上方的各年齡層插圖稍有差異，但實際上，人的臉部尺寸也會隨著年齡而產生變化。從幼兒期到 10 幾歲，臉部（頭部）會隨著成長而逐漸變大。到了 20 幾歲以後，頭部尺寸基本上就不會產生變化。

幼兒

10 幾歲

成人

嬰兒、幼兒的容貌

在畫嬰兒與幼兒時，不限於臉部，基本上都要用圓滑的曲線來畫。

透過簡單的圓形來畫出整體的骨架，而且要盡量減少輪廓內側的線條。只要把眼睛位置設在中心的下方，並讓臉頰變寬即可。讓雙眼之間的距離大一點，就能呈現出更加年幼且柔和的印象。為了讓眼睛以下部分形成柔軟蓬鬆的輪廓，所以要把臉頰線條畫得較圓潤，讓下巴變得較小，並縮減下巴與嘴巴之間的間隔。

另外，由於髮質柔軟細緻，所以髮量最好不要畫得太多。

嬰幼兒的臉部重點

- 髮量較少，髮質鬆軟
- 額頭很寬
- 耳朵位置較低，尺寸稍大
- 讓眼距寬一點

青少年（10 幾歲～）的容貌

到了 10 幾歲後，骨骼會逐漸變得接近成人，臉部也會變成橢圓形。下巴部分使用筆直的線條，臉頰則使用平緩的曲線來畫，這樣就能呈現出年輕感。眼睛、鼻子的位置也與幼兒期不同，變得幾乎與成人差不多。只要眼睛畫得稍大一點，額頭稍寬一點，就能留下可愛的氣氛。

另外，由於骨骼在 16 歲左右時就會發育完成，所以在這個時間點，男女的性別差異會開始變得明顯。與女性相比，男性的鼻子、臉頰、下巴的線條要使用較銳利的直線來畫。相反地，在畫女性時，最好讓輪廓與下巴線條保留圓潤感。

10 幾歲的臉部重點

- 臉部形狀比幼兒長
- 額頭略寬
- 眼睛稍大
- 下巴線條較筆直

成人（20 幾歲～）的容貌

　　成人的骨骼與肌肉都已發育完成，要把下巴與臉頰的線條畫得比青少年來得銳利。大部分人的眼睛幾乎都位於臉部縱向長度的中央，只要把眼睛畫得稍微小一點，或是寬一點，應該就能呈現出與青少年之間的明顯差異吧。只要讓眉毛與眼睛較靠近一點，女性就會呈現出更加成熟的氣氛，男性則能呈現出很有威嚴的表情。在畫男性時，最好把脖子畫得稍微粗一點，眉毛線條則要很筆直。

　　另外，由於只要透過外眼角的一條皺紋，就會讓角色看起來一口氣變老，所以在畫皺紋時，請多留意這一點。

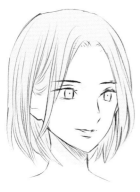

20 幾歲的臉部重點

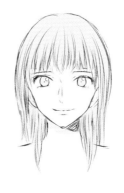

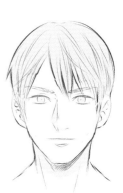

- 眼睛位置大約位於臉部縱向長度的中央
- 與 10 幾歲相比，眼睛形狀較為細長且寬
- 與 10 幾歲相比，臉頰與下巴的線條較銳利

老人（60 幾歲～）的容貌

　　年齡增長後，臉部肌肉就會衰退，臉頰與眼皮等處會整體下垂，使顴骨和下巴變得明顯。在輪廓方面，以縱長臉型為基礎，若臉較胖的話，就要使用平緩的曲線來畫臉頰線條，呈現出鬆弛的樣子，若臉較瘦的話，則要把線條畫得較銳利。由於上了年紀，所以只要把眼睛畫得更細，並讓外眼角下垂即可。另外，為了呈現皮膚的質感，只要在額頭、眼皮、眼睛下方、嘴角等處，順著肌肉的方向來畫出皺紋，就會給人很自然的印象。

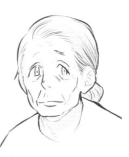

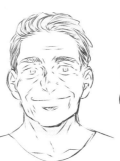

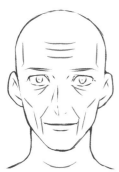

用來呈現年齡的皺紋

雖然我們會在額頭、眼睛附近、嘴角等處畫上皺紋來呈現高齡角色，但並不是只要畫出很多皺紋就好。請大家依照角色的年齡，來留意要畫上皺紋的部分、皺紋數量、皺紋長度吧。

老人臉部的重點

- 臉頰、下巴的鬆弛
- 眼睛較小，外眼角會下垂
- 很大的耳朵與鼻子
- 較長的眉毛
- 要把輪廓內側的線條（皺紋等）畫得稍多一點

年齡與頭身 的關係

透過頭身的差異，來掌握年齡所造成的體格變化吧。

幼稚與成熟都取決於頭身。頭身愈小，就會愈突顯幼稚。隨著頭身變大，作為描寫對象的角色的年齡也會持續變化。

女性從約 10 歲開始，男性從約 11 歲半開始，身高會快速成長，逐漸接近成人的體型。身高變高就代表骨頭的成長。骨頭大約會在 16 歲左右停止成長，形成 7～8 頭身的成人比例。

在那之後，隨著年齡接近老年階段，體型會變胖，肌肉會衰退，腰部與膝蓋變得彎曲，這些情況會導致身體出現身高縮水等老化現象所帶來的變化。

由於人的體型存在個體差異，所以我們要一邊以平均年齡所造成的體型變化作為基礎，然後再一邊進行調整，或是使其變形，呈現出角色的差異性。

男 性

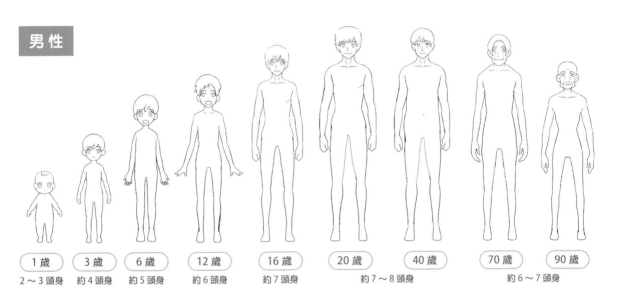

| 1 歲 | 3 歲 | 6 歲 | 12 歲 | 16 歲 | 20 歲 | 40 歲 | 70 歲 | 90 歲 |
| 2～3 頭身 | 約 4 頭身 | 約 5 頭身 | 約 6 頭身 | 約 7 頭身 | 約 7～8 頭身 | | 約 6～7 頭身 | |

女 性

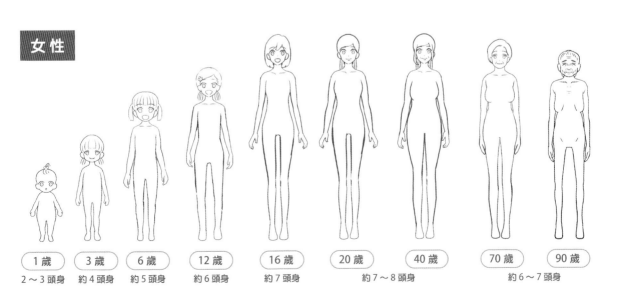

| 1 歲 | 3 歲 | 6 歲 | 12 歲 | 16 歲 | 20 歲 | 40 歲 | 70 歲 | 90 歲 |
| 2～3 頭身 | 約 4 頭身 | 約 5 頭身 | 約 6 頭身 | 約 7 頭身 | 約 7～8 頭身 | | 約 6～7 頭身 | |

嬰兒（2～3頭身）的體型

在外表上，嬰兒幾乎沒有男女差異。請透過髮型、嬰兒服的圖案等來增添差異性吧。

只要把頭部畫得比肩寬稍微大一點，就能呈現出可愛感。要使用不那麼筆直的圓潤線條來畫。請想像一下2～3頭身的Q版角色吧。畫2頭身角色時，最好省略頸部。另外，直到3頭身為止，最好都要把頭部畫得比肩寬大。

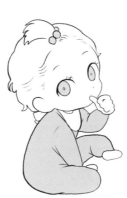

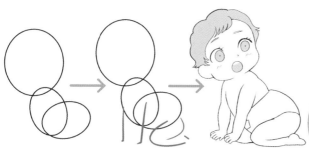

把橢圓形重疊在一起，畫出骨架後，再畫出手腳。

嬰兒體型的重點

- 2～3頭身
- 細節也要使用曲線來畫
- 大眼睛
- 眼距較寬
- 大耳朵
- 圓潤的臉頰與嬌小的下巴
- 肩寬很窄
- 圓圓胖胖的肚子
- 嬌小的短手

幼兒（4～5頭身）的體型

到了要上幼稚園的年紀後，由於喜歡活動身體，所以手腳會變長，身體會變得較結實。

只要一邊讓輪廓帶有圓潤感，一邊把頸部畫得較短，上半身畫得較大，大約為4頭身的比例，就能呈現出可愛感。

最好把身高畫得比成人腰部位置略低，並在全身中，讓頭部所佔的比例大一點。男女之間依然幾乎沒有體型差異。

幼兒體格的重點

- 4～5頭身
- 身體的整體輪廓較圓潤
- 與嬰兒相比，身體較為結實
- 上半身較大一點
- 頭部與肩寬差不多寬

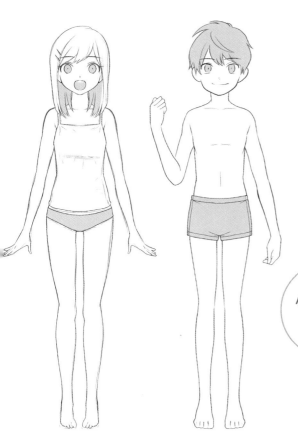

小學生（5～6頭身）的體型

　　雖然在小學低年級時，成長速度會暫時趨緩，但是到了高年級後，身高就會大幅成長，手腳也會一口氣變長。此階段是青春期初期，女孩子會逐漸變成帶有女人味的體型。體型會出現男女差異，並逐漸接近成人的體型。有時候，小學高年級的女生會長得比較快，變得比男生來得高。

小學生體型的重點

● 5～6頭身
● 在畫 5 頭身以上的體型時，要把肩寬畫得比頭部來得寬
● 女生的成長速度比男生來得快

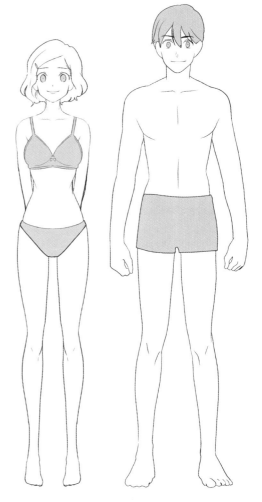

國高中生（6～7頭身）的體型

　　在 10～14 歲時，女生的下半身會發育，到了 15～19 歲時，則會輪到上半身發育。皮下脂肪會增加，形成豐滿的體型。請依照年齡，逐漸地把胸部、臀部畫得較大一點吧。從 15 歲左右開始，身體會接近成長期的巔峰，變為成人體型。

　　雖然男生的肩膀與手腳會長出肌肉，肩寬會變寬，但若能保留兒童肌膚的彈性，應該會比較好吧。

　　在畫國高中生時，若把體型畫得過於凹凸有致的話，有時候反而會顯得不自然，所以作畫時請多加留意，保留一些符合少年少女的稚氣吧。

國高中生體型的重點

● 6～7頭身
● 雖然體格已經發育，但還沒發育完成
● 要留意身體凹凸感的平衡

成人（7～8頭身）的體型

在約 18 歲時，女性的成長期就會結束。作畫時要留意從腰部到臀部的優美曲線，比起「可愛」，更要以呈現出「漂亮」的氣氛作為目標。只要能達成這一點，應該就能輕易地呈現出差異性吧。把腰部的最細處勒得很細，臀部則要畫得較圓且較大，藉此來呈現對比感。

一般來說，男性的成長期大約會在 20 歲時結束，骨骼與肌肉都會迎向發育巔峰期，形成倒三角形的成年男性體型。在肩膀、胸部、腹部、手臂、腿部等處，加入淺淺的肌肉線條。由於與女性相比，脂肪較少，所以在作畫時，要呈現出線條較筆直且堅硬粗糙的印象。

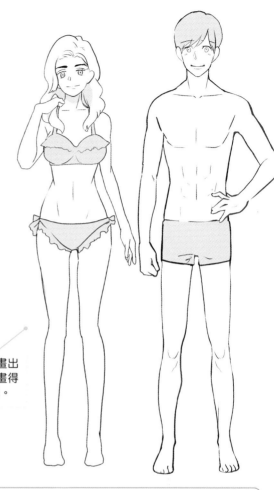

成人體型
的重點

● 7～8 頭身
● 對比鮮明的體型

只要透過 7～8 頭身的比例來畫出較長的腳，即使把腰部或胸部畫得較大，應該也能輕易取得平衡吧。

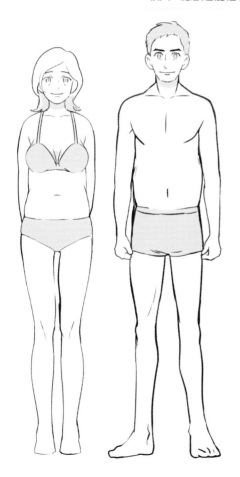

中年人（7～8頭身）的體型

女性到了中年之後，就會變得容易產生皮下脂肪。脂肪會囤積在下巴周圍、乳房、手臂內側、下腹部、腹部側面、臀部、大腿、膝蓋等處。被稱作西洋梨型的體型，就是日本中年女性的典型體型。

男性到了中年之後，雖然也有健壯體型的人，但一般來說，肌力會衰退，形成肥胖體型。脂肪主要會在上半身形成，尤其是腹部周圍，會鼓起來。作畫時，要讓肌肉線條變得比起年輕時來得少。

上了年紀後，肌肉就會變得鬆弛，且會形成皺紋。

中年人體型
的重點

● 7～8 頭身
● 較為鬆弛的體型

老年人（6～7頭身）的體型

　　由於肌肉衰退，脂肪消失，所以體型會變瘦。要把手臂與腿部畫得較細，並加入肋骨等骨頭的線條。白髮與臉部皺紋等也是用來呈現年齡的重要關鍵。

　　由於頸部、腰部、膝蓋會朝前方彎曲，所以臉部會形成向前突出的狀態。因此，從正面看的話，頭身會看起來比較低。

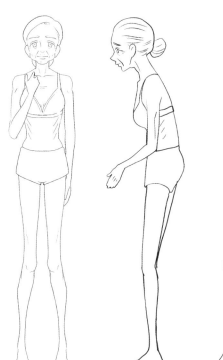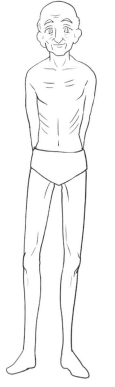

老年人體型
的重點

● 6～7頭身
● 雖然頭身本身沒有變化，
　但腰部與背部會彎曲，
　形成前傾姿勢
● 肌肉與脂肪消失，變得有點瘦

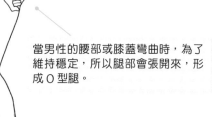

當男性的腰部或膝蓋彎曲時，為了維持穩定，所以腿部會張開來，形成 O 型腿。

讓老人的特徵變形後的角色

一旦成為老人後，臉部、上臂、胸部、腹部、臀部等全身的肌肉都會下垂。把這種特徵符號化，並特別強調，藉此應該就能創作出更「像」老人的角色吧。在體型比例給人的印象方面，要把上半身畫得較薄一點，讓下垂的肉囤積在腹部。透過這種方式來呈現腹部隆起的體型，也是重點之一。

關於變形，詳情請看→ p.104

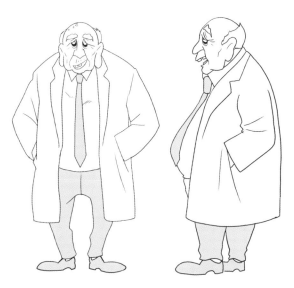

各種表情 的畫法

藉由讓畫中的人物具備「情感」，就能使其成為讓觀看者產生共鳴的「角色」。
表情會因情感而產生變化，來看看各種表情的畫法吧。

各種表情 的畫法

在呈現情感時，主要會讓眼睛、眉毛、嘴部這些部位產生變化。

> **眼睛是心靈之窗、眉毛是心靈之簾**

眼睛被稱作心靈之窗，那眉毛也可以說是掛在窗戶上的窗簾。由於眉毛會充分地呈現出內心的悲喜，所以在畫表情時，可以說是非常重要的部位。

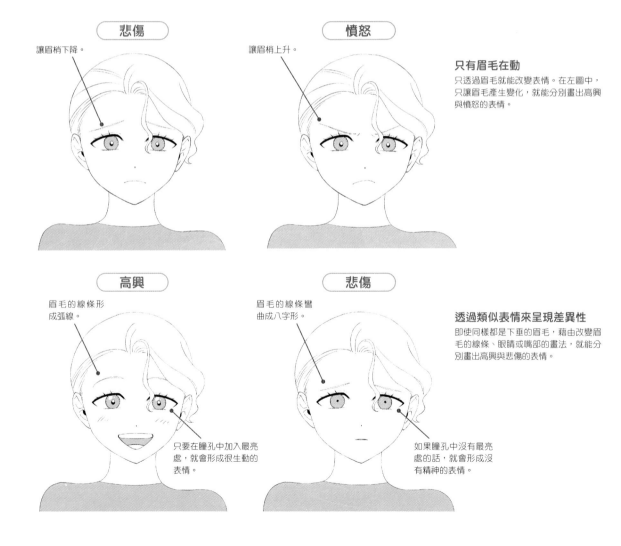

悲傷
讓眉梢下降。

憤怒
讓眉梢上升。

只有眉毛在動
只透過眉毛就能改變表情。在左圖中，只讓眉毛產生變化，就能分別畫出高興與憤怒的表情。

高興
眉毛的線條形成弧線。
只要在瞳孔中加入最亮處，就會形成很生動的表情。

悲傷
眉毛的線條彎曲成八字形。
如果瞳孔中沒有最亮處的話，就會形成沒有精神的表情。

透過類似表情來呈現差異性
即使同樣都是下垂的眉毛，藉由改變眉毛的線條、眼睛或嘴部的畫法，就能分別畫出高興與悲傷的表情。

情感的動搖程度

下方的圖表呈現出了情感的動搖程度與表情之間的關係。即使同樣都是「喜悅」，依照情感的動搖程度，表情會產生變化。

興奮

大笑
大笑時，會張大嘴巴。在閉上的狀態下，把眼睛畫成弧形。

爆發的怒氣
皺起眉頭，眼睛與眉毛往上翹，讓頭髮變得散亂。

喜

怒

高興的笑容
在畫嘴部時，要讓嘴角往上，眉毛也要往上，形成拱門狀的「八」字形。

安靜的憤怒
用視線來凝視感到憤怒的對象。宛如壓抑著情感似的，緊閉著嘴，要把嘴角畫成下垂。

積極

消極

溫柔的微笑
畫出眼睛與嘴巴沒有張得很大的溫柔表情。讓嘴角稍微往上翹，並溫和地瞇起眼睛。

哭泣的臉
很大滴的眼淚積存在眼梢側，要把眼睛畫成微微張開的樣子。

樂

哀

放鬆的表情
讓嘴角稍微往上，眼睛稍微瞇起來，藉此就能呈現出既平靜又放鬆的表情。

安靜的悲傷
讓眉梢向下，視線朝下。嘴角也要向下，呈現出無精打采的心情。

平靜

透過表情來呈現 情感

在此處，會進一步地把情感細分成喜、怒、哀、怖、驚、恥，並把各種表情做成了表格。

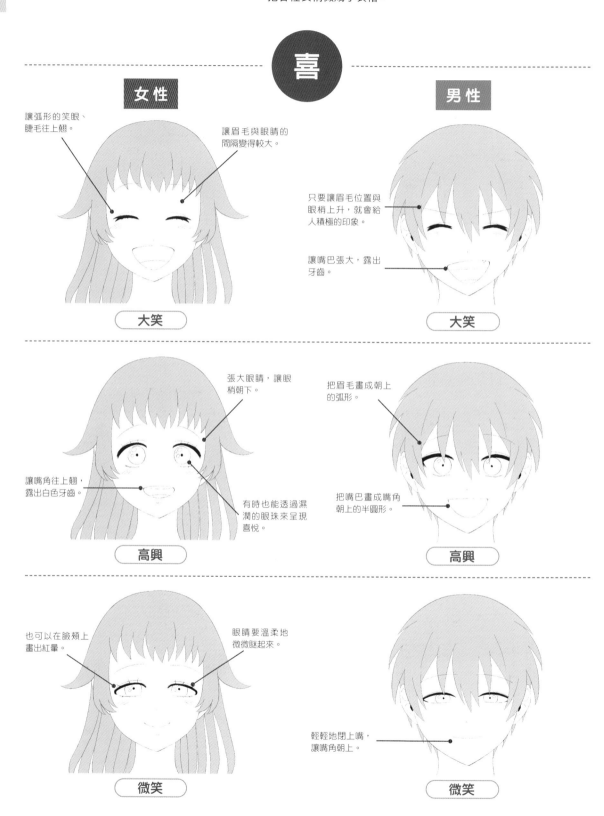

喜

女性

讓弧形的笑眼、睫毛往上翹。

讓眉毛與眼睛的間隔變得較大。

大笑

男性

只要讓眉毛位置與眼梢上升，就會給人積極的印象。

讓嘴巴張大，露出牙齒。

大笑

張大眼睛，讓眼梢朝下。

讓嘴角往上翹，露出白色牙齒。

有時也能透過濕潤的眼珠來呈現喜悅。

高興

把眉毛畫成朝上的弧形。

把嘴巴畫成嘴角朝上的半圓形。

高興

也可以在臉頰上畫出紅暈。

眼睛要溫柔地微微瞇起來。

微笑

輕輕地閉上嘴，讓嘴角朝上。

微笑

怒

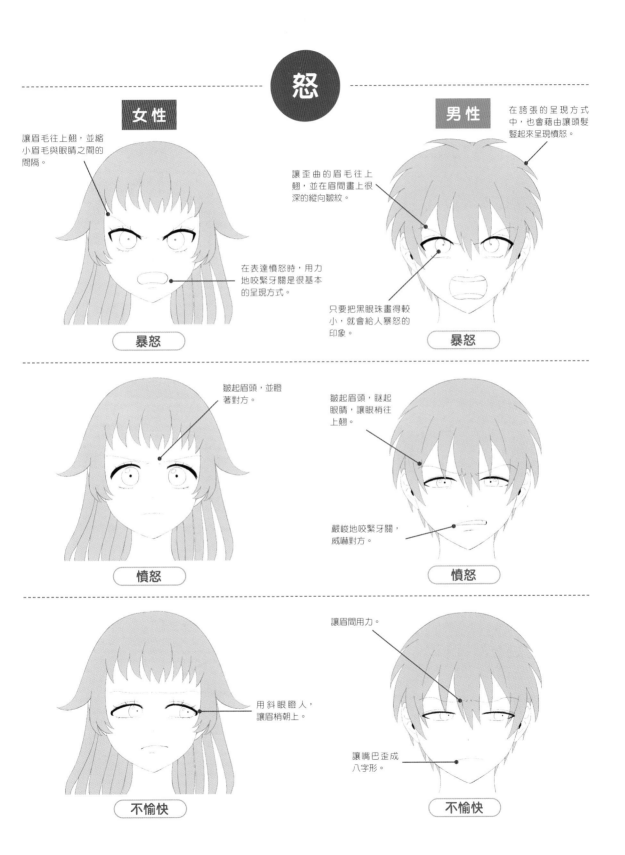

女性

讓眉毛往上翹，並縮小眉毛與眼睛之間的間隔。

在表達憤怒時，用力地咬緊牙關是很基本的呈現方式。

暴怒

男性

在誇張的呈現方式中，也會藉由讓頭髮豎起來呈現憤怒。

讓歪曲的眉毛往上翹，並在眉間畫上很深的縱向皺紋。

只要把黑眼珠畫得較小，就會給人暴怒的印象。

暴怒

皺起眉頭，並瞪著對方。

憤怒

皺起眉頭，瞇起眼睛，讓眼梢往上翹。

嚴峻地咬緊牙關，威嚇對方。

憤怒

用斜眼瞪人，讓眉梢朝上。

不愉快

讓眉間用力。

讓嘴巴歪成八字形。

不愉快

哀

女性

男性

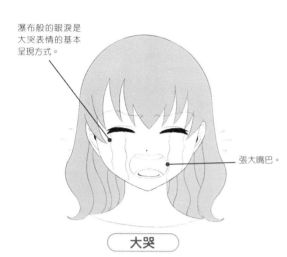

瀑布般的眼淚是大哭表情的基本呈現方式。

張大嘴巴。

大哭

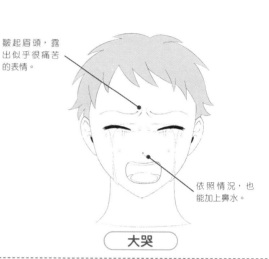

皺起眉頭，露出似乎很痛苦的表情。

依照情況，也能加上鼻水。

大哭

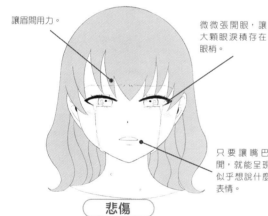

讓眉間用力。

微微張開眼，讓大顆眼淚積存在眼梢。

只要讓嘴巴半開，就能呈現出似乎想說什麼的表情。

悲傷

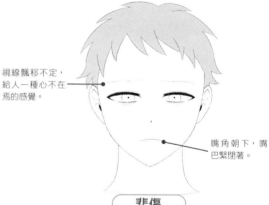

視線飄移不定，給人一種心不在焉的感覺。

嘴角朝下，嘴巴緊閉著。

悲傷

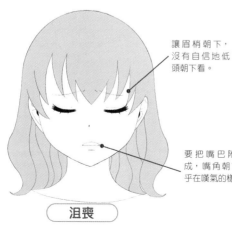

讓眉梢朝下，沒有自信地低頭朝下看。

要把嘴巴附近畫成，嘴角朝下，似乎在嘆氣的樣子。

沮喪

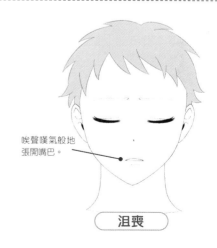

唉聲嘆氣般地張開嘴巴。

沮喪

怖

女性

皺起眉頭，張大眼睛。

【恐懼】

男性

在恐懼的呈現方式中，一般會使用縱線來呈現臉色蒼白的感覺。

張開眼睛，並把眼珠畫得小一點。

【恐懼】

讓眉梢、眼皮朝下，畫出害怕的表情。

嘴巴歪歪的，像是在顫抖。

【不安】

把嘴巴畫成方形，呈現出因緊張而導致表情僵硬的樣子。

額頭或臉頰上冒汗。

【不安】

把眉毛畫成八字形，呈現出沒有自信的表情。

只要把嘴巴畫成稍微張開且有點歪斜，就能增加不安感。

【失去自信】

不抬頭，只將眼珠朝上，呈現出視線飄移不定的樣子。

【失去自信】

驚

女性　男性

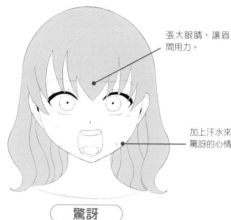

張大眼睛,讓眉間用力。

加上汗水來突顯驚訝的心情。

驚訝

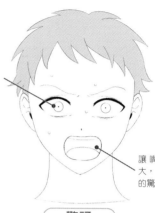

只要把眼珠畫得較小,就能呈現出非常驚訝的感覺。

讓嘴巴張得很大,呈現出強烈的驚訝。

驚訝

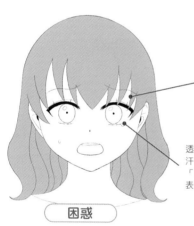

感到困惑時,基本上眉毛會呈現八字形,讓眉梢往上翹來呈現出微妙的心情。

透過淚眼汪汪與讓汗水四濺來呈現出「請饒了我吧」的表情。

困惑

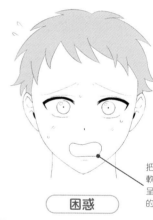

把嘴巴輪廓畫成軟綿綿的線條,來呈現出思緒混亂的樣子。

困惑

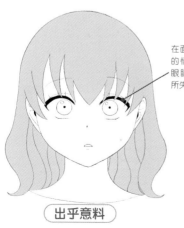

在面對出乎意料的情況時,張大眼睛,露出若有所失的表情。

出乎意料

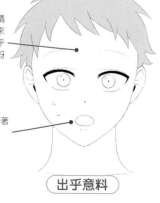

擴大眉毛與眼睛之間的間隔,來呈現出事情出乎意料的輕微驚訝表情。

給人呆呆地張著嘴的印象。

出乎意料

女性　　　　　　　　　　　　　**男性**

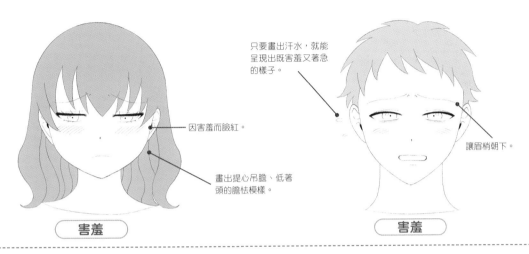

只要畫出汗水，就能
呈現出既害羞又著急
的樣子。

因害羞而臉紅。

讓眉梢朝下。

畫出提心吊膽、低著
頭的膽怯模樣。

害羞　　　　　　　　　　　　　　害羞

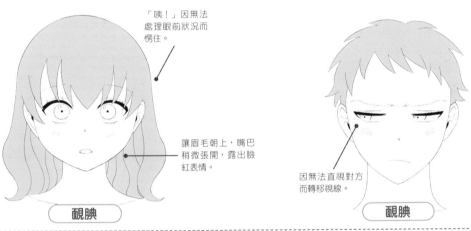

「咦！」因無法
處理眼前狀況而
愣住。

讓眉毛朝上，嘴巴
稍微張開，露出臉
紅表情。

因無法直視對方
而轉移視線。

靦腆　　　　　　　　　　　　　　靦腆

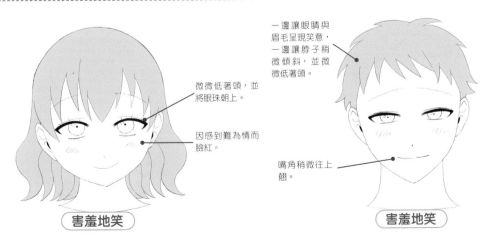

一邊讓眼睛與
眉毛呈現笑意，
一邊讓脖子稍
微傾斜，並微
微低著頭。

微微低著頭，並
將眼珠朝上。

因感到難為情而
臉紅。

嘴角稍微往上
翹。

害羞地笑　　　　　　　　　　　　害羞地笑

透過 全身 來呈現情感

　　在呈現角色的情感時，姿勢也是一項很重要的要素。身體的輪廓會與動作一起產生各種變化，形成姿勢，將角色的情感與心情傳達給我們。試著用單純的線條來想像一下吧，例如：欣喜雀躍的姿勢、垂頭喪氣的姿勢等。

　　在下圖中，我透過角色的輪廓與線條的印象來呈現出5種情感。只要讓角色姿勢的形狀與各種形狀產生連結，就能呈現出符合情感的動作。

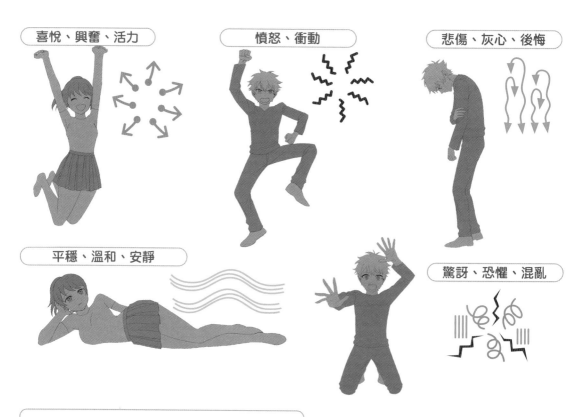

喜悅、興奮、活力

憤怒、衝動

悲傷、灰心、後悔

平穩、溫和、安靜

驚訝、恐懼、混亂

喜悅、興奮、活力

透過開朗的表情與朝向外側的姿勢，就能呈現出喜悅。

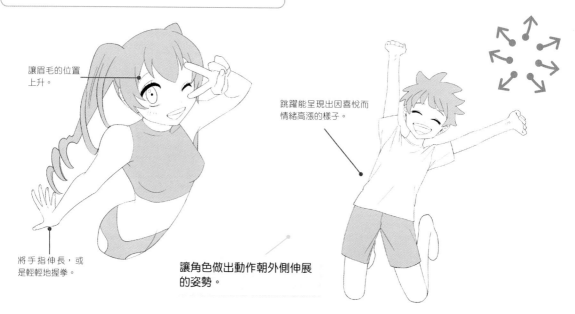

讓眉毛的位置上升。

跳躍能呈現出因喜悅而情緒高漲的樣子。

將手指伸長，或是輕輕地握拳。

讓角色做出動作朝外側伸展的姿勢。

憤怒、衝動

在表達憤怒時，基本方法為，讓眼睛或眉毛往上翹，並皺起眉頭。讓身體用力，使肩膀的位置升高。

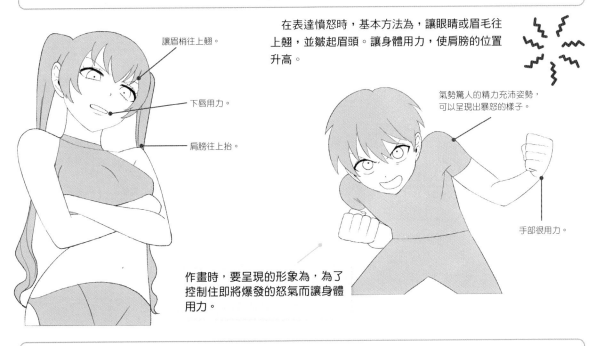

讓眉梢往上翹。

下唇用力。

肩膀往上抬。

氣勢驚人的精力充沛姿勢，可以呈現出暴怒的樣子。

手部很用力。

作畫時，要呈現的形象為，為了控制住即將爆發的怒氣而讓身體用力。

悲傷、灰心、後悔

在呈現悲傷時，會讓眼睛或眉梢朝下，嘴角也會朝下。在整體上，蜷曲身體、垂頭的動作會讓人聯想到悲痛、沮喪、疲倦等。

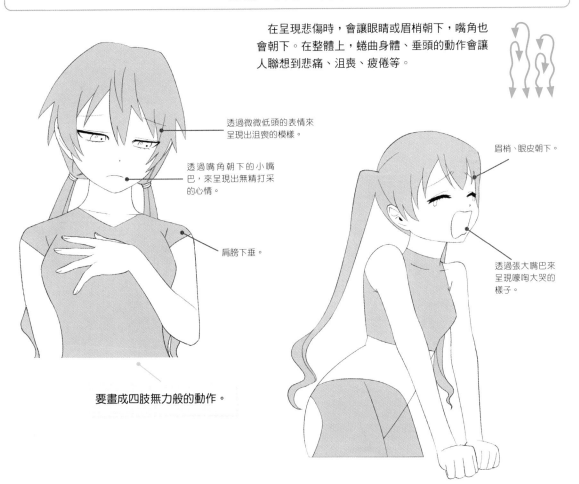

透過微微低頭的表情來呈現出沮喪的模樣。

透過嘴角朝下的小嘴巴，來呈現出無精打采的心情。

肩膀下垂。

眉梢、眼皮朝下。

透過張大嘴巴來呈現嚎啕大哭的樣子。

要畫成四肢無力般的動作。

平穩、溫和、安靜

　透過溫柔地微笑著的表情、使用流線型的柔和曲線來進行描線、身體的動作,就能呈現出溫和的情感與平靜感。

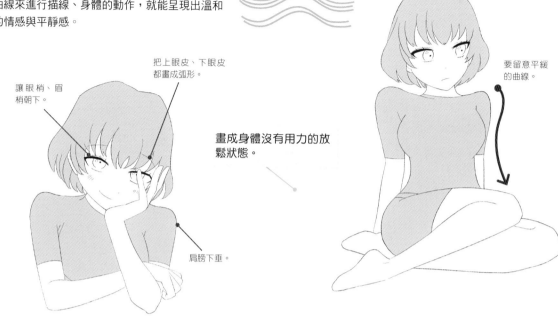

讓眼梢、眉梢朝下。

把上眼皮、下眼皮都畫成弧形。

要留意平緩的曲線。

畫成身體沒有用力的放鬆狀態。

肩膀下垂。

驚訝、恐懼、混亂

　在呈現驚訝或恐懼的情感時,可以想像一下「突然面臨到失序的混亂情況」這類情景。基本上,會畫成「讓眼睛睜大,身體因緊張而變得僵硬」的樣子。

讓眼睛、鼻子、嘴巴等臉部表情變得誇張,再加上手部的動作,就能呈現出非常驚訝的樣子。

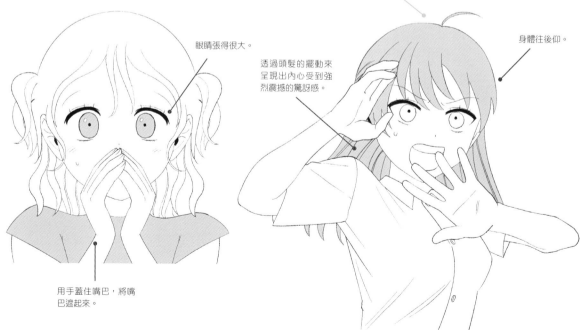

眼睛張得很大。

透過頭髮的擺動來呈現出內心受到強烈震撼的驚訝感。

身體往後仰。

用手蓋住嘴巴,將嘴巴遮起來。

情感與符號

透過漫畫式符號來呈現情感也是技巧之一。來看看代表性的符號吧。

音符
用來呈現「變得想要唱歌」的角色的喜悅、愉快的樣子、開心的心情。

愛心
這種符號會用來呈現「喜歡」的情感。除了戀愛的情感以外，也會用來表達喜愛某種事物或狀況等。

星星
用來呈現角色本身光芒的符號。可以突顯帥氣或美麗。

花
在呈現安穩的幸福感、滿足的心情、愉快的情景時，會使用這種符號。

嘆氣
在憂鬱的表情中，此符號會用來突顯灰心、困惑、驚訝的心情。若是開朗的表情的話，則會用來呈現放心的樣子。

螺旋狀
感到困惑或悲嘆時，會使用這種符號。

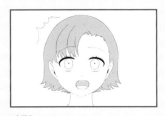

破裂
察覺到什麼事情時，此符號會用來呈現驚訝的樣子。依照表情，也能用來突顯好感、恐懼、憤怒等各種情感。

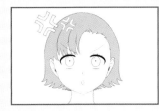

血管
此符號給人的印象為，在太陽穴上浮現的血管，會用來表達憤怒。可以透過符號尺寸來表達憤怒程度。

火焰
在突顯憤怒時，也會使用火焰。也能用來呈現熱情、決心、激動狀態。

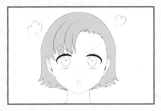

水蒸氣
此符號會用來誇張地呈現出，因憤怒而導致情緒激動，頭部熱到要冒出水蒸氣來的樣子。

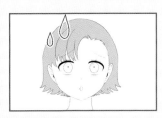

汗水
這是經常被使用的符號。用來呈現焦躁、不安、疲倦、困惑、厭惡等。汗水畫得愈大，就愈能呈現出滑稽的印象。

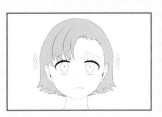

縱線（＋顫抖線）
縱線是用來表示臉色蒼白的符號，能呈現出消極的情感。只要搭配使用顫抖線的話，就能突顯害怕的心情。

各種髮型 的畫法

髮型一旦改變，服裝與容貌也會跟著改變。希望大家能一邊確認時下的流行趨勢，
一邊將其運用在角色設計中吧。

透過 髮流 來掌握頭髮

首先要了解的基礎知識為，頭髮是如何從頭皮中長出來，並持續朝外側生長的呢？一開始的髮流大致上可以分成分線、髮際、髮旋。在畫髮流時，可以選擇其中一種類型，或是將 2、3 種類型組合起來。

當然，頭髮並非只會從這 3 處長出來。由於如果不注意頭髮從頭皮整體長出來的方向，髮流就會變得不自然，所以請大家多加留意吧

在畫分線時，不要畫成一直線，而是要稍微帶有凹凸起伏，看起來會比較自然。

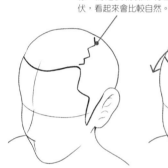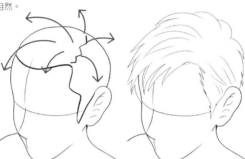

分線

在頭頂部畫出分線的骨架，讓頭髮朝左右兩邊生長。由於後頭部會受到髮旋很大的影響，所以請多加留意髮旋的位置吧。

髮際

在畫油頭或把頭髮綁起來的髮髻等會露出髮際的髮型時，要先畫出額頭形狀的骨架，再一邊注意分線，一邊讓頭髮朝向側面或背面生長。

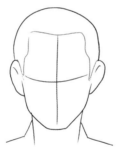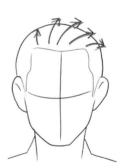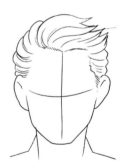

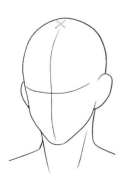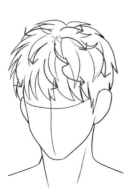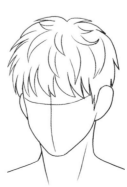

髮旋

在頭頂部或後頭部畫出髮旋的骨架，以放射狀的方式把頭髮畫成漩渦狀。在畫距離髮旋較遠的頭髮時，順著頭部形狀來畫，看起來會比較自然。不過，並非所有頭髮的起點都是髮旋。

透過分區（束）來掌握 頭髮

在畫頭髮時，不能一根一根地畫，也不能把整個頭髮像安全帽那樣地戴在頭上。作畫時，只要把若干捆「髮束」貼在頭上，就能畫出很自然的髮流。

在此章節，會解說使用髮束來畫額前頭髮（瀏海）、側面頭髮、腦後的頭髮、頭頂部的方法。

首先，畫出「髮旋、額頭的髮際、分線」的骨架。

只要在比頭皮稍微外側的地方畫出頭髮輪廓的骨架即可。

額前頭髮（瀏海）

在畫瀏海（額前頭髮）時，要特別留意額頭髮際的骨架。

側面頭髮

在頭髮輪廓的骨架上加上左右兩邊的側面頭髮。

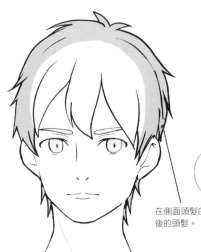

腦後的頭髮

在側面頭髮的外側也加上腦後的頭髮。

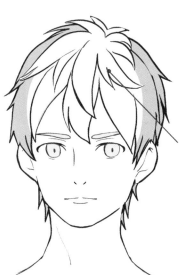

頭頂部

在頭頂部畫出從髮旋生長成漩渦狀的頭髮，呈現出自然的髮流。要注意的事項為，與臉部尺寸相比，不能讓頭髮占據太大的範圍。

各種髮型 的畫法

　　髮型也被稱作臉部的畫框，即使是相同的角色，只要變更髮型，給人的印象就會截然不同。請找出符合角色性格與設定的畫框（髮型）吧。

　　在挑選服裝與髮型時，事先確認流行趨勢也是很重要的。閱讀時尚雜誌與最新的髮型目錄等，並試著實際觀察路上的行人，應該也是不錯的方法吧。

女性髮型的基本畫法

　　一般來說，女性髮型的種類比男性來得豐富。尤其是在畫年輕的角色時，更是要特別注意時下的流行趨勢。

　　頭髮會因重力而從髮旋順著頭形往下垂。這種自然的髮型會從髮旋形成漩渦狀的髮流。

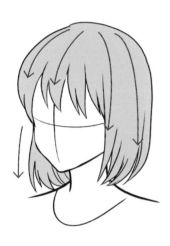

自然髮型的輪廓範例之一。髮流會順著頭形。

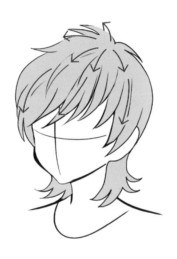

也可以在髮尖加上髮流。

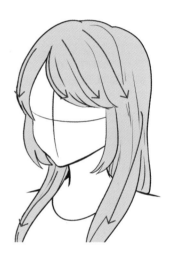

一邊留意髮旋，一邊順著髮流，加上瀏海、側面頭髮、後頸髮際線吧。

整體的髮流

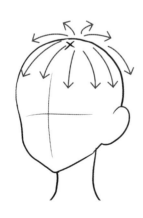

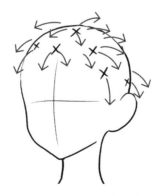

頭髮並不會只從髮旋長出，整個頭部的各處都會有髮際。

　　雖然把髮旋當成頭髮的起點，會比較容易理解，但光是那樣的話，頭髮會看起來不自然。頭髮並不會只從髮旋長出，而是會從整個頭部的各處長出。請大家也多留意這一點吧。若還能注意到整體的髮流與生長方式的話，那就更好了。

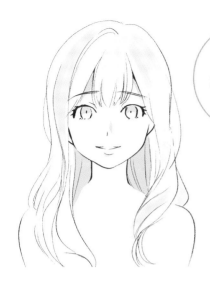

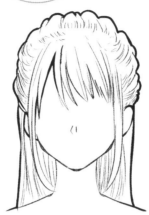

長髮造型

在呈現「女人味」時，長髮是一種特別重要的髮型。

在長直髮中，髮流會朝向髮尖變細。在長捲髮中，若下部的髮量很多的話，就會形成美麗的輪廓。在此章節，我會介紹幾種髮型調整範例與其畫法。

由於透過瀏海的調整，給人的印象會大幅改變，所以請大家仔細地研究瀏海的畫法吧。

洋娃娃捲髮

優雅｜奢華｜高傲｜女性風格

這種優雅的髮型是由長髮加上捲髮所構成，宛如洋娃娃的髮型。作畫時，要注意到從耳朵附近出現的大量捲髮。不要把髮尖畫成固定的方向，一邊觀察整體平衡，一邊添加變化吧。

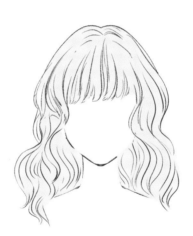

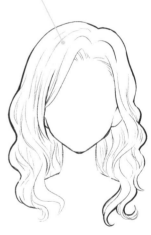

長直髮

清秀｜文雅｜潔淨感｜冷酷

長直髮包含了，把眼睛上方的瀏海剪成齊平的造型、不把頭髮表面分層，讓頭髮長度變得一致的髮型（水平零層次髮型）等。

作畫時，要注意的部分為，懸掛在肩膀上的髮尖，使其隨意地均衡分布在內側與外側。一口氣畫出長髮的線條，決定輪廓，就是作畫重點。

使用筆直的線條來一口氣畫出頭髮線條，決定輪廓吧。

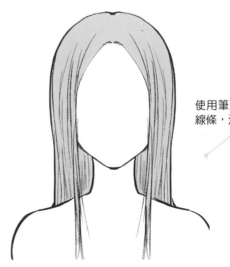

半長髮

時髦｜溫柔｜積極

　在長髮當中，中長髮是最短的髮型。一般來說，指的是髮尖及肩，長度在胸部上方的髮型。基本畫法與長髮相同。

　由於與長髮相比，髮尖位於比較容易映入眼簾的上方，所以最好加上一些表情。

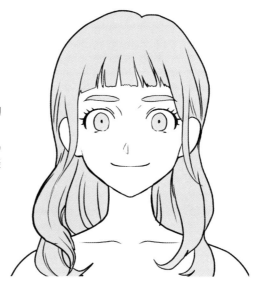

中長髮造型

　指的是，介於短髮與長髮之間的長度。具體來說，長度會位於下巴輪廓線與肩膀之間。一般來說，會給人稍微成熟的女性化印象。

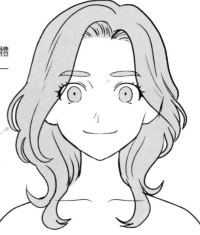

只要使用髮蠟等來讓髮尖定型，就會變得更有特色。

露耳髮型

活潑｜冷靜｜潔淨感

　這種髮型帶有長髮的可愛感，同時也能呈現出活潑的氣息。

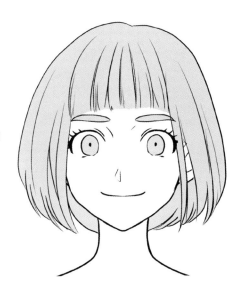

鮑伯頭

活潑｜可愛｜溫柔

鮑伯頭的特徵為，比短髮來得長。整體上，這種髮型大多會形成較圓潤的輪廓，容易給人溫柔的印象。

短髮造型

雖說都是女性的短髮，但給人的印象卻有很多種，有的會強調與男性之間的差異，有的則會刻意排除女人味。首先，來確認基本的輪廓與印象吧。

只要把側面頭髮畫得較長，並露出多一點額頭的話，就能更進一步地突顯女人味。

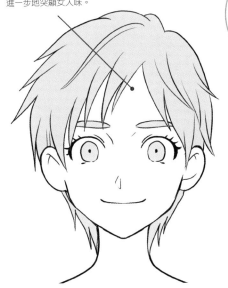

短髮

男孩風格｜健康｜活潑｜時髦

這是基本的稍短髮型。大致上指的是，可以看到後頸的長度。一般來說，會給人男孩風格、健康、活潑的印象。

只要讓髮尖朝向外側，就會給人很開朗的印象。

超短髮

活潑｜時髦｜男孩風格｜冷靜

在短髮當中，是長度剪得特別短的髮型。側面頭髮在耳朵上方，有時也會把後側頭髮推高。

只要一邊注意後頸，一邊讓髮尖的方向產生微妙變化，應該就能營造出氣氛吧。

只要讓側面頭髮膨起，並把後頸髮際線畫得較短，就能給人既時髦又帶有潔淨感的印象。

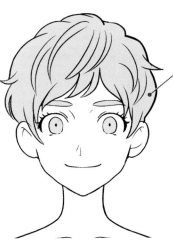

思考變髮的方法

使用髮圈或髮夾來簡單地整理頭髮，或是使用捲髮器來讓頭髮變成捲髮，這類讓髮型產生變化的動作叫做「變髮」。

變髮的方法大致上可以分成、綁髮、盤髮、編髮等。由於依照變髮的方法，角色給人的印象會變得截然不同，

所以最好依照情況或設定來分別畫出不同髮型。

在此處，讓我們試著來分別畫出馬尾、雙馬尾、丸子頭、辮子這些變髮中的經典髮型吧。

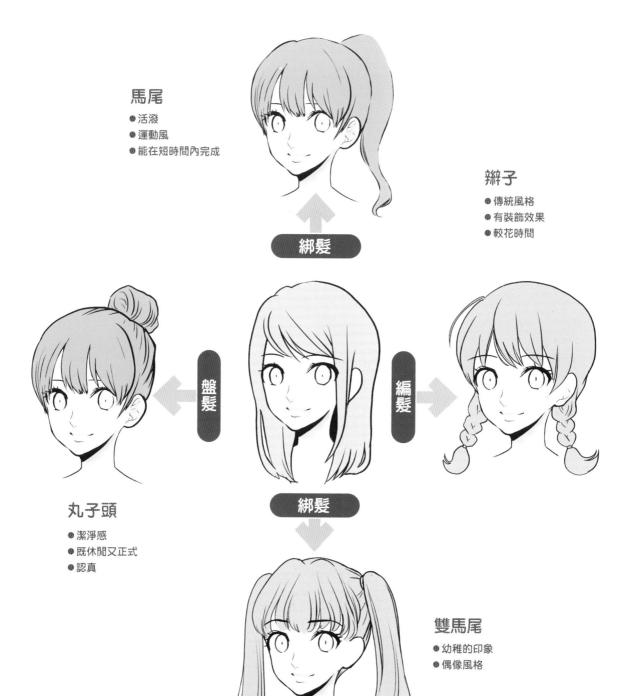

馬尾
- 活潑
- 運動風
- 能在短時間內完成

綁髮

辮子
- 傳統風格
- 有裝飾效果
- 較花時間

盤髮

編髮

丸子頭
- 潔淨感
- 既休閒又正式
- 認真

綁髮

雙馬尾
- 幼稚的印象
- 偶像風格

馬尾

女性化 | 活潑 | 積極

　　如同字面上的意思，由於髮尖宛如小馬的尾巴那樣地垂下，所以因而得名。

　　在綁髮時，會使用到髮圈、髮夾、緞帶、髮圈束等物品。使用髮圈時，會呈現出運動風格，使用緞帶來綁頭髮的話，就能更加突顯女人味。

　　將連接下巴與耳朵最高處的線條延長，該線條與後頭部相接的點叫做「黃金點（Golden Point）」。人們認為，該處是標準的打結位置，看起來最好看。

黃金點

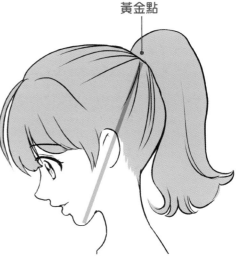

若把頭髮綁得比黃金點略高一點的話，就會呈現出獨特的氣氛，若綁得較低的話，則會給人較老實的印象。

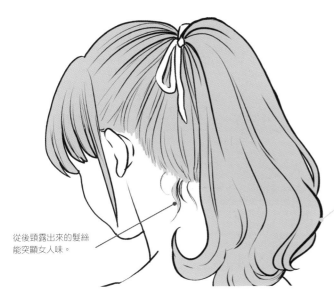

從後頸露出來的髮絲能突顯女人味。

藉由細微地變更髮尖與後頸的處理方式，就能掌控角色所帶有的氣氛。

在畫相當不易看清楚的後頭部時，基本畫法為，畫出放射狀的線條。

呈現

　　在畫馬尾髮型時，最好要多加留意瀏海與腦後頭髮的生長方向。

　　在畫從打結處平緩地朝下分布的髮束時，只要讓髮尖輕飄飄地蓬起，看起來就會更加自然。另外，後頭部的髮流的基本畫法為，把打結處當成起點，以放射狀的方式來畫上線條。

　　一邊思考角色特徵，一邊試著加上更詳細的特徵吧。

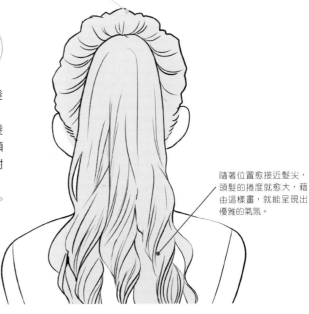

隨著位置愈接近髮尖，頭髮的捲度就愈大，藉由這樣畫，就能呈現出優雅的氣氛。

丸子頭

女性化｜活潑｜時髦｜老少咸宜

　　丸子頭也是盤髮中的經典髮型。這種髮型適合各種年齡的角色，從小孩到大人，甚至是老人，都很適合。丸子頭包含了，從簡單的髮型到看起來有點時髦的髮型，即使只綁一個丸子，也能加上各種表情。

丸子頭＋中分

這種髮型很重視黃金點。只要把丸子頭和中分瀏海組合起來，就會給人較成熟的印象。

> **Tips**
>
> **從後方看到的丸子頭**
>
> 從後方所看到的丸子頭細節。無論是哪種丸子頭，基本形狀都是相同的。

頭頂丸子頭

在頭頂部綁出丸子頭，把側面頭髮放下來的髮型。應該很適合較年輕的角色吧。

雙丸子頭

由兩個丸子組成的髮型。可以突顯可愛感、年輕感、幼稚感之類的印象。

由兩個大小不同的丸子所組成的髮型。帶有一種不平衡的趣味。

側面丸子頭

在側面綁出一個丸子的髮型，能呈現出時髦的氣氛。

丸子頭＋公主頭

由丸子頭與公主頭組合而成的髮型，既帶有可愛感，也能呈現出成熟感。

雙馬尾

髮流會朝向馬尾打結處，
請多留意這一點吧。

朝氣蓬勃｜活潑｜女性化｜稚氣

　　雙馬尾的基本造型為，把長髮分成左右對稱的兩邊，並紮成垂下的髮束，讓長度及肩。一般來說，此髮型常見於年輕女性。

　　想要突顯角色的稚氣、朝氣、活潑的印象時，可以採用此髮型。這裡會介紹幾種代表性的雙馬尾髮型。

基本雙馬尾

在基本雙馬尾中，髮束會從馬尾打結處下垂到大約肩膀的位置。

兔耳形雙馬尾

馬尾打結處的位置比耳朵高，接近頭頂。馬尾會形成新月狀的弧線。

鄉村風雙馬尾

打結處的位置較低，位於耳朵下方。也就是所謂的「低雙馬尾」。

短雙馬尾

由於是以髮髻的方式把較短的頭髮綁起來，所以髮流會朝向打結處集中。

螺旋雙馬尾

很大的螺旋雙馬尾可以呈現出奢華的氣氛。這種造型適合用於身分高貴的角色。

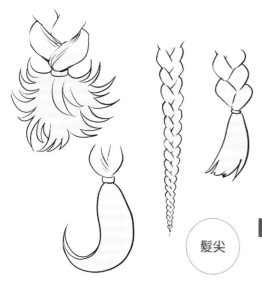

藉由為髮尖增添表情，就能打造出更有個性的髮型。

像是「把髮尖剪成齊平、讓髮尖變得捲曲、讓髮尖變得亂蓬蓬」等，作畫時，最好連角色的髮質也要考慮進去。

辮子

老實｜古風｜稚氣｜時髦

雖然辮子是一種簡單就能綁好的簡便髮型，但稍微帶有俗氣、過時、稚氣之類的印象，許多成年人會對此髮型敬而遠之。另一方面，此髮型也有很多種編髮方式，依照呈現方式，也能變得很時髦。

首先，來確認一下辮子的基本構造，以及有助於作畫的形狀掌握方式吧。

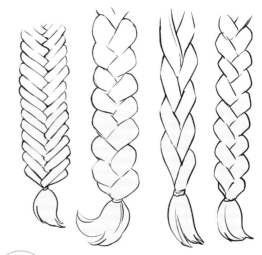

編髮處

依照編髮處的粗細程度與硬度，給人的印象會有所差異。把辮子編得很細的髮型也叫做「魚骨辮」。

髮尖

Tips

辮子的基本畫法

如同字面上的意思（註：辮子的原文為「三つ編み」，意思為把三條細繩編織成束），辮子指的是，把三條髮束互相地編織在一起的髮型。最好一邊讓斜向的長方形互相交叉，一邊讓長度變長。

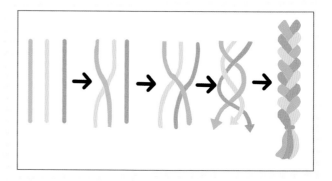

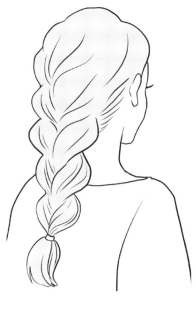

辮子＋馬尾

文雅｜古風｜時髦

　　把腦後的頭髮編成馬尾辮。這種髮型既古典又文雅。

　　依照辮子的粗細程度、編髮起點的高度，也能編成很時髦的髮型，給人清新的印象。

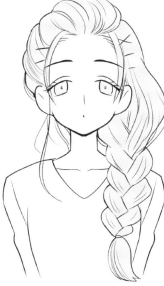

辮子＋側面頭髮

成熟｜溫柔

　　把辮子編在側面的髮型，會給人柔和的印象。應該會和成熟的角色特別搭吧。

　　比起堅硬且編髮處較小的編髮方式，柔軟且編髮處較大的編髮方式會比較適合。若刻意採用更加鬆弛的編髮方式，也能給人很時尚的印象。

辮子＋甜甜圈

文雅｜時髦｜很有個性

　　將兩側或腦後的頭髮編得較緊一些，弄成甜甜圈形狀，使用緞帶或髮圈來固定的髮型。雖然很有個性，但也能給人更加古典文雅的印象。

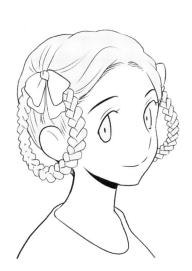

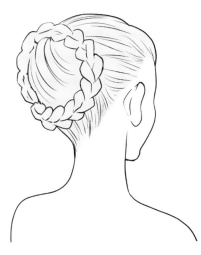

男性髮型的基本畫法

　　比較特別的男性髮型大致上可以分成「後梳油頭」、「上抓髮型」、「波浪捲髮」、「綁髮」這4種。

　　一般來說，與女性相比，男性的頭髮大多較短。因此，雖然髮型種類較少，但男性的髮型卻更容易受到流行趨勢的影響。雖然是否要讓角色採用最新的流行趨勢，取決於作品與該角色本身的設定，但事先掌握流行趨勢與髮型種類，也不會吃虧。

　　在這裡，我首先要介紹基本的理解方式與幾種髮型變化。

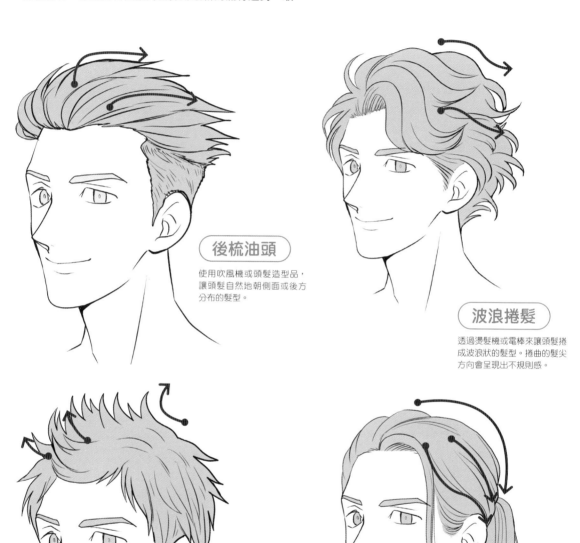

後梳油頭

使用吹風機或頭髮造型品，讓頭髮自然地朝側面或後方分布的髮型。

波浪捲髮

透過燙髮機或電棒來讓頭髮捲成波浪狀的髮型。捲曲的髮尖方向會呈現出不規則感。

上抓髮型

使用頭髮造型品輕輕固定髮束後，再用吹風機讓髮束立起來的髮型。

綁髮

將長髮集中在後方，並綁起來的髮型。

短髮（瀏海上抓）

潔淨感｜運動風｜有男子氣概

　　把瀏海往上抓，露出髮際的髮型。透過額頭的形狀來畫出骨架後，一邊留意分線，一邊畫出線條，讓頭髮朝側面與後方分布。

　　由於臉部周圍很清爽，所以會呈現出潔淨感，帶有運動風的印象。另外，應該也很適合有男子氣概的角色或歹徒角色吧。

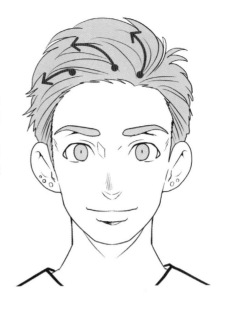

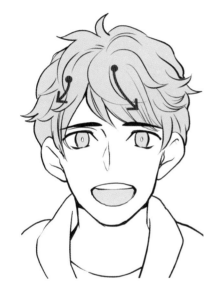

短髮（分開的瀏海）

認真感｜清爽感｜時髦

　　以從髮旋形成的髮流作為基礎，在上下兩邊隨意加上翹起的成束髮尖。為了突顯髮尖的不規則感，所以藉由仔細地畫出頭髮的光澤感，就能進一步地呈現出躍動感。

　　雖然是躍動感很強烈的髮型，但藉由讓額頭稍微露出來，也能呈現出認真感、清爽感、成熟感等。

二分區髮型

積極｜開朗｜時髦

　　讓頂部頭髮留得較長，把側面與後頸髮際線的頭髮剪得較短，呈現出層次感的髮型。基本畫法與上抓短髮相同，一邊留意髮旋與髮流，一邊呈現出宛如仔細地捏住髮尖的成束感即可。

　　依照調整方式，各部分的頭髮長度、要推高的區域也各有不同。依照搭配方式，給人的印象也會產生很大變化。

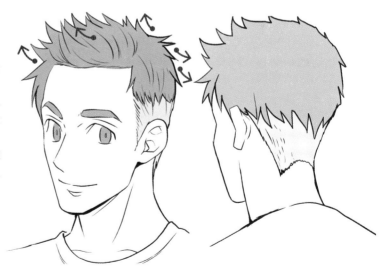

頂部的髮束往上翹，呈現出不規則感，側面與後頸髮際線的部分則要推高，讓頭髮長度形成明顯差異。

三七旁分髮型

開朗｜清爽感｜知識分子｜時髦

　　以 7 比 3 的旁分髮型為基礎，將瀏海往上抓，露出額頭。為了避免頂部變得平坦，所以請讓髮量多一些吧。

　　由於確實地露出了臉部，所以能呈現出真誠感、清爽感、開朗感。另一方面，透過知識分子風格，也能呈現出潔淨感，並會稍微給人裝模作樣的印象。

　　由於這種髮型容易修改，所以只要把瀏海放下來，應該就能呈現出工作時與私下之間的反差吧。

把瀏海往上抓

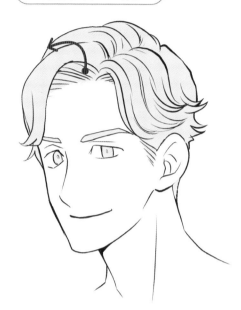

把瀏海放下來

只要把瀏海放下來，也能呈現出工作時與私下之間的反差。

蘑菇頭

很有個性｜自戀｜時髦｜纖細

　　把側面頭髮畫得較多，讓頭髮宛如蘑菇菌蓋般地隆起，而且瀏海比較長的髮型。這種髮型很有個性，會突顯奇妙的氣氛與自戀的印象。

　　基本畫法為，讓鮑伯頭朝內側隆起，整體上會呈現圓滑的形狀，作畫時最好多留意這一點。很適合額頭較寬，臉部輪廓纖細的角色。

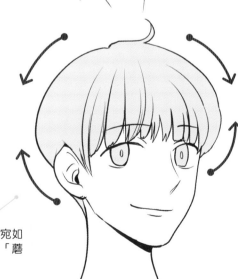

如同字面上的意思，由於輪廓宛如隆起的蘑菇菌蓋，所以被稱作「蘑菇頭」。

長髮

成熟｜自戀｜時髦

這種髮型帶有成熟的氣氛、藝術家、自戀的印象。應該特別適合容貌美麗的角色設計吧。

雖然長髮容易讓人顯得邋遢，但作畫時若能多留意潔淨感的話，就能突顯出角色的溫柔氣質與真誠性格。

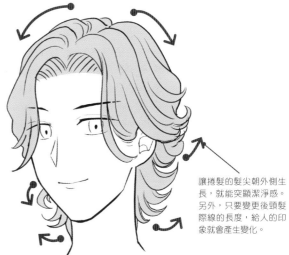

只要讓長髮隨意地生長，就能進一步地呈現出男子氣概。

讓捲髮的髮尖朝外側生長，就能突顯潔淨感。另外，只要變更後頸髮際線的長度，給人的印象就會產生變化。

綁成公主頭加上丸子頭的造型。

長髮＋綁髮

溫柔｜美貌｜時髦｜冷靜

把後頭部的長髮紮起來的髮型。一般來說，會把頭髮綁成一團，或是不把後頸髮際線的頭髮綁起來，而是讓頭髮垂下。

也有將側面頭髮推高的二分區髮型。

超長髮

冷靜｜自戀｜美貌｜潔淨感

此髮型會突顯長髮所帶有的成熟感與自戀的印象。果然很適合俊美角色與身材纖細的角色對吧。

在畫超長髮時，藉由特別著重潔淨感的呈現，應該就能畫出更加迷人的角色吧。

各種姿勢 的畫法

為角色加上姿勢時，請多加留意「傾斜度」吧。藉由在姿勢中加入傾斜度，就能使
畫面產生律動感與節奏，也能呈現出角色的特色。

姿勢 與 傾斜度

「筆直地站立」是一種故意做出的動作，對人類來說，並非自然的姿勢。因此，在為角色加上姿勢時，為了看起來更加自然，所以「傾斜度」是必要的。

舉例來說，藉由讓頭部稍微傾斜，就能呈現出角色的女人味，看起來也會更加迷人對吧。在畫各種姿勢時，請仔細地思考，要讓身體的哪個部分傾斜吧。

在為某個部位加上傾斜度時，只要讓同樣會傾斜的部位做出對稱的動作，就能進一步地突顯傾斜度，並呈現出躍動感。舉例來說，在抬起右肩時，要讓腰部左側向下，右肩垂下時，則要試著抬起腰部左側。藉由這樣做，身體線條就會產生明顯的伸縮變化，而且能夠突顯 S 形曲線，創造出律動感。

這種姿勢叫做「對立式平衡」的姿勢。

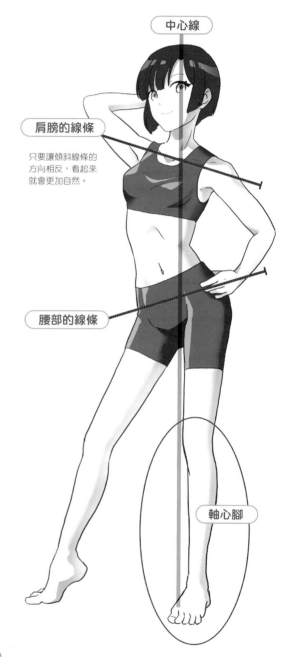

中心線

肩膀的線條

只要讓傾斜線條的
方向相反，看起來
就會更加自然。

腰部的線條

軸心腳

對立式平衡

對立式平衡是視覺藝術的用語，指的是將體重放在其中一隻腳上，偏離身體心線的不對稱（asymmetry）構圖、姿勢。

只要把體重放在其中一隻腳上，軸心腳側的腰部位置就會上升，肩膀則會為了取得平衡而下降。正中線會形成平緩的 S 字形。對立式平衡的姿勢的特徵在於，肩膀與腰部的傾斜方向是相反的。

Tips

對立式平衡（contrapposto）的語源是「對立」

對立式平衡的語源是義大利文中的「對立」。在西洋美術的範疇中，從西元前開始，人們就有意地將對立式平衡運用在古希臘、羅馬雕刻等作品中。

重心 與對立式平衡

在以身體中心線作為軸心的左右對稱（symmetry）站姿中，重心位於身體的中心。體重會被平均地分散在兩邊的腳上，雖然具備穩定感，但呆立不動的姿勢很死板，而且總覺得看起來不自然。

此時，請試著將其中一邊的腳挪向旁邊吧。如此一來，體重就會施加在另一邊的腳上，形成左右不對稱（asymmetry）的狀態。不過，光是那樣的話，還不會形成自然的姿勢。照理來說，身體為了取得平衡，自然就會想要採取輕鬆的站姿。

承受著體重那側的骨盆往上抬的對立式平衡姿勢，是動作很自然的姿勢。

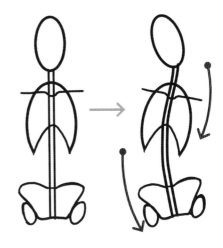

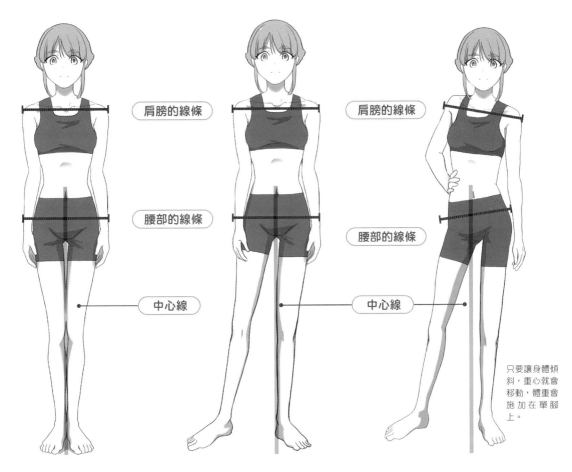

肩膀的線條

腰部的線條

中心線

肩膀的線條

腰部的線條

中心線

只要讓身體傾斜，重心就會移動，體重會施加在單腳上。

左右對稱	左右不對稱	對立式平衡
（symmetry）	（asymmetry）	
●具備穩定感	●體重施加在軸心腳上	●看起來更加自然，且具備穩定感
●不起眼	●給人有點不穩的印象	●體重施加在軸心腳上
●不自然		●肩膀、腰部都是傾斜的

正中線與扭曲

　　正中線（綠線）是通過身體表面的中心線。只要轉動身體，正中線也會跟著彎曲。

　　如同對立式平衡那樣，只要採取偏離正中線與重心的姿勢，就會為了取得平衡而讓肩膀或腰部的位置上下移動。只要一邊注意正中線的方向，一邊把姿勢組合起來，應該就會比較容易畫出自然的姿勢吧。

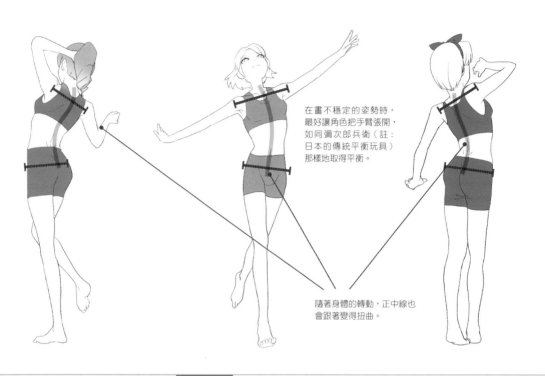

在畫不穩定的姿勢時，最好讓角色把手臂張開，如同彌次郎兵衛（註：日本的傳統平衡玩具）那樣地取得平衡。

隨著身體的轉動，正中線也會跟著變得扭曲。

由對立式平衡所構成的 S 字形

　　當身體筆直站立時，正中線（綠線）會和重心（藍線）重疊，形成筆直的線條。

　　相較之下，採取對立式平衡的姿勢時，正中線會彎曲，整體會形成 S 字形的姿勢。

　　由於這種 S 字形的姿勢會突顯胸部、腰部、臀部的曲線，所以這種姿勢能用來發揮女性角色的魅力。

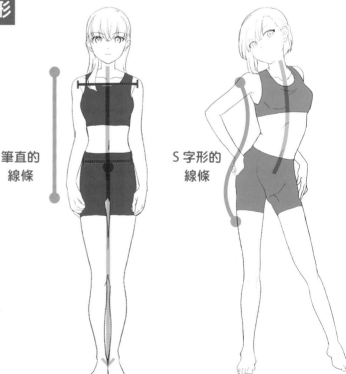

筆直的線條

S 字形的線條

Tips

正中線

正中線（綠線）指的是，從頭部縱向地筆直通過身體表面正中心的線條。只要想像一下脊梁骨的生長方向，就會比較容易找到正中線。

角度 與對立式平衡

由於採用斜向視角時，要在人體中加上透視圖，所以會突顯肩膀與腰部的傾斜角度。來畫出重視遠近感且平衡的姿勢吧。

採用背面視角時，對立式平衡的重點在於臀部線條。承受著體重那側的臀部會抬起，請多留意這一點吧。

藉由讓頸部與肩膀的傾斜方向相反，就能突顯身體的S字形線條，並形成很平衡的美麗曲線。

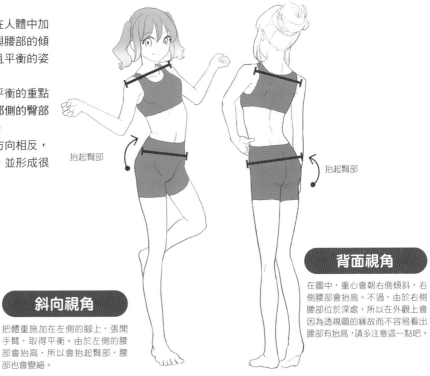

抬起臀部

抬起臀部

背面視角

在圖中，重心會朝右側傾斜，右側腰部會抬高。不過，由於右側腰部位於深處，所以在外觀上會因為透視圖的緣故而不容易看出腰部有抬高，請多注意這一點吧。

斜向視角

把體重施加在左側的腳上，張開手臂，取得平衡。由於左側的腰部會抬高，所以會抬起臀部，腰部也會變細。

角度與S字形

橫向或斜向地加上角度時，也要多注意身體的S字形線條，並藉此來突顯身體的曲線美。讓站姿的身體線條（橘線）彎曲成S字形，打造出弓形的身體曲線。

此時，S字形姿勢的基本畫法為，輪流地分配頸部、胸部、腰部、臀部、大腿、腿部的位置，使其形成波浪狀。雖然脊梁骨的線條原本就是畫成S字形的曲線，但在橫向或斜向的姿勢中，藉由突顯此線條，就能更進一步地呈現出身體線條的柔韌與魅力。

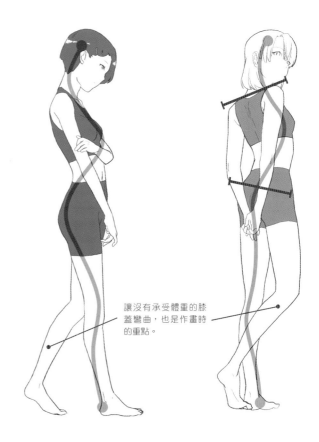

讓沒有承受體重的膝蓋彎曲，也是作畫時的重點。

各種 臥姿 與 坐姿 的畫法

　　在畫臥姿與坐姿時，也能運用對立式平衡的觀點。試著畫出很強調 S 字形線條的女性化姿勢吧。

　　在畫坐姿時，只要讓肩膀與腰部的位置傾斜，就能創造出很優雅的線條。只要讓左右膝蓋的彎曲程度產生差異，應該就能進一步地呈現出躍動感吧。

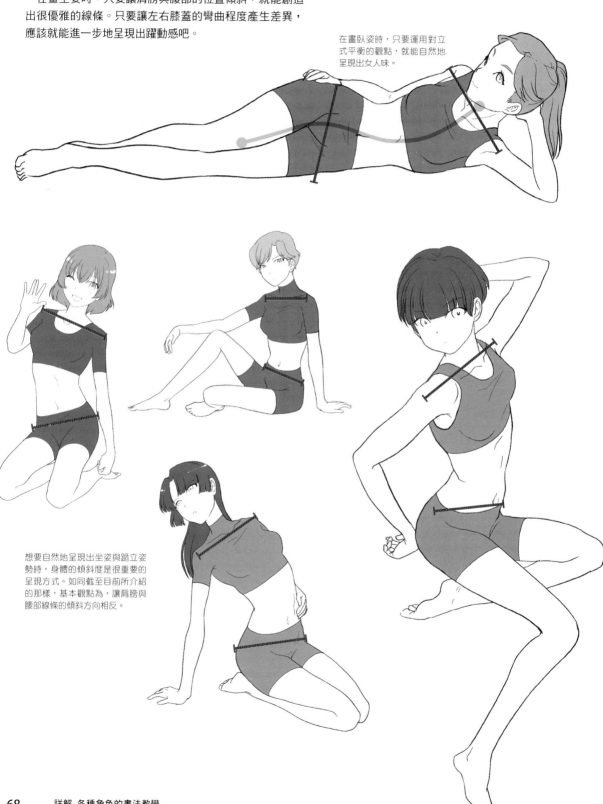

在畫臥姿時，只要運用對立式平衡的觀點，就能自然地呈現出女人味。

想要自然地呈現出坐姿與跪立姿勢時，身體的傾斜度是很重要的呈現方式。如同截至目前所介紹的那樣，基本觀點為，讓肩膀與腰部線條的傾斜方向相反。

動作引導線 的掌握方式

透過名為「動作引導線」的觀點，就能輕易地呈現出身體動作。此動作引導線大致上可以分成，用來決定動作的主線條（橘線）、以及輔助性的副線條（藍線）這2種。請大家依照這種觀點來思考動作的構成方式吧。

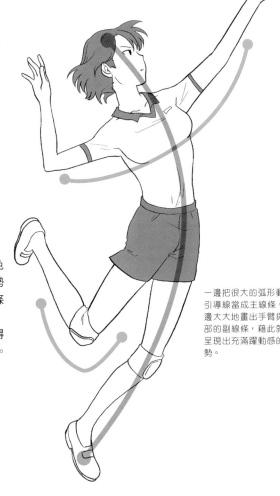

主線條

主線條（橘線）的基本理解方式為，位於角色的脊梁骨生長方向的延長線上。由於在決定姿勢時，這是最重要的線條，所以迅速地找到此線條就是進步的捷徑。

只要確實地畫出主線條，角色的姿勢就會變得自然，而且應該也會形成既強大又有趣的動作吧。

一邊把很大的弧形動作引導線當成主線條，一邊大大地畫出手臂與腿部的副線條，藉此就能呈現出充滿躍動感的姿勢。

副線條

在人體中，由於手臂、腿部、頸部等處的各種關節、各部位會朝著各個方向複雜地活動，所以會產生方向與主線條不同的線條。另外，頭髮、身上的衣服與飾品、武器等物品，也都具有動作線。這些線條被當成主線條（橘線）所附帶的動作線，並被稱作副線條（藍線）。

當角色站立時，副線條會與主線條平行，或是形成相近的角度。當身體的動作很大時，副線條就會從主線條中獨立出來，形成一道很大的弧線，或是與主線條垂直交叉，創造出複雜的姿勢。

從主線條的垂直方向中出現的副線條，會形成動作的「前置準備」。

帶有 動作 的站姿

在插圖 A 中，角色垂直地站在地面上。手臂也和脊梁骨平行，沒有做出動作，全身處於緊張狀態。

在插圖 B 中，由於在讓上半身傾斜的 S 字形主線條（橘線）中，加上了讓手肘、膝蓋彎曲的副線條（藍線）來增添變化，所以整個姿勢會帶有動作。另外，藉由這樣做，手臂與腳部的副線條會發揮集中線般的作用，將觀看者的視線誘導到角色的臉部。

主線條

副線條

在插圖 C 中，角色的姿勢為，在 S 字形的主線條中加上了讓手腳大大地張開的副線條。與插圖 B 相同，透過副線條，能將視線誘導到角色的臉部。

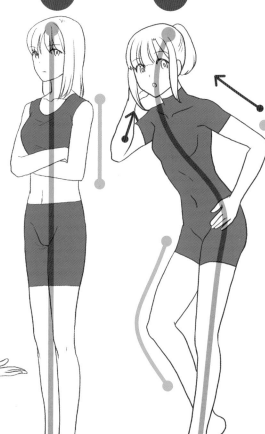

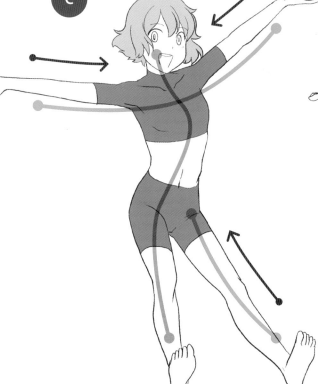

透過 S 字形的主線條，以及用來增添變化的副線條，來呈現出躍動感。

動作引導線的 注意事項

同時畫多名角色的動作時，若沒有妥善處理各自的動作引導線的話，動作就可能會看起來不自然。試著多留意人物們的主線條吧。當這些主線條的方向很分散時，角色的動作看起來也會顯得凌亂。相反地，若能把主線條組合起來，使方向變得一致的話，就能創造出對招般的角色動作。

當複雜的主線條的方向沒有規律時，動作會顯得不自然。

動作引導線的方向

動作引導線會朝著身體所面對的方向（運動的向量）持續分布。

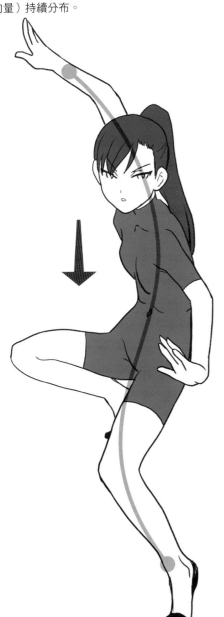

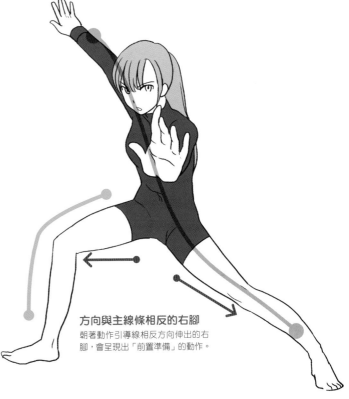

藉由將主線條的方向巧妙地組合起來，動作就會變得自然。

方向與主線條相反的右腳
朝著動作引導線相反方向伸出的右腳，會呈現出「前置準備」的動作。

各種動作 的畫法

角色的性格、想法、感受都會呈現在細微的動作中。試著運用這一點來呈現角色的特色吧。

動作與 動作的向量

　　角色的性格、想法、感受都會時常呈現在細微的動作中。為了運用動作來呈現角色的特色，所以讓我們先來確認一般的感覺吧，看看什麼樣的動作會呈現出什麼樣的性格。

　　在學習各種動作的基本畫法時，要留意的部分為，動作的向量（方向性）。動作是朝向身體內側還是外側呢？依照這一點，給人的印象會改變。

　　朝向內側的動作會讓人聯想到溫柔、文靜、敏感、纖細等特色。只要試著讓手肘與膝蓋靠向內側，應該就能輕易地呈現吧。

　　相反地，朝向外側的動作則會讓人聯想到活潑、開朗、精力充沛等印象。藉由張開手腳，讓手肘與膝蓋朝外側離開身體，就能輕易地呈現。

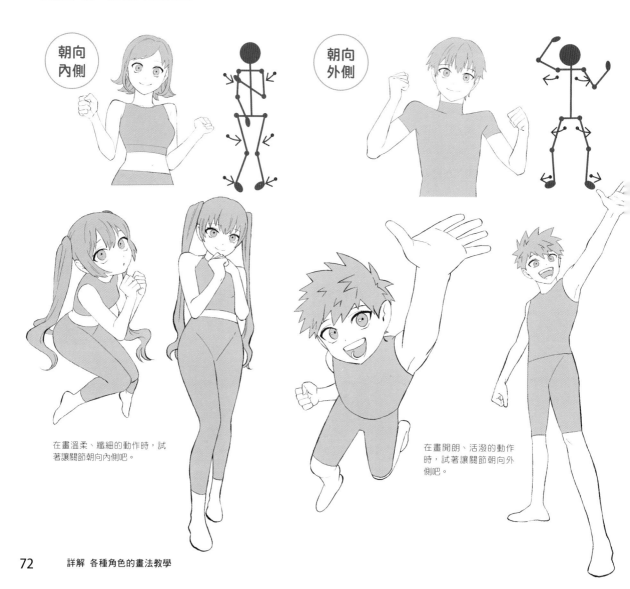

朝向內側

朝向外側

在畫溫柔、纖細的動作時，試著讓關節朝向內側吧。

在畫開朗、活潑的動作時，試著讓關節朝向外側吧。

外向 的動作與印象

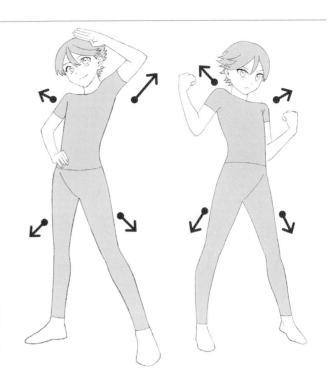

朝向身體外側的動作，會呈現出角色所具備的開朗感、活力、好鬥的印象。

舉例來說，讓手肘或膝蓋的關節朝外側離開身體，張開手腳的動作，帶有活潑、開朗的印象，能用來呈現角色的心情、釋放活力。

跑步、投擲物品、跳躍等具備躍動感的動作，也能分類成外向的動作。

與內向的動作相比，外向的動作會讓人強烈地感受到伴隨著全身動作的躍動感。

內向的動作與 心理描寫

在會讓手肘或膝蓋的關節靠向內側的內向動作中，由於會伴隨著細膩的印象，所以想要呈現出微妙的心理狀態時，也會發揮作用。只要依照全身的姿勢來思考，應該就能擴大表現手法吧。

保護自己的身體，遮住要害

也要留意如何讓人感受到角色的內心脆弱之處。

當人在精神上、生理上要想要與他人保持距離時，就會下意識地做出遮住身體要害的防禦動作。透過這種動作，可以呈現出角色的懦弱、溫順、精神上的弱點、緊張的氣氛。

男女 的動作

男女之間的印象差異也會呈現在角色的動作上。
基本上，男性的動作向量為朝向外側與上側，女性的動作向量則是朝向內側與下側。
藉由在動作中加入向量，就能呈現出男性的強大力量與女性的優雅之間的對比。

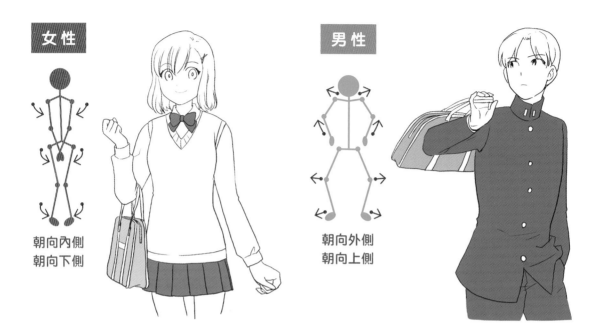

女性

朝向內側
朝向下側

男性

朝向外側
朝向上側

女性 **男性**

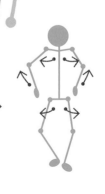

男女的走路姿勢

　　透過走路姿勢來呈現男女之間的差異時，要多留意手臂的擺動、腿部的方向等。

　　只要讓腿部呈現內八，並在擺動手臂時夾緊腋下，就會給人女性化的印象。

　　相反地，只要讓腿部呈現外八，擺動手臂時打開腋下，讓手肘朝外側突出，就會形成很男性化的動作。

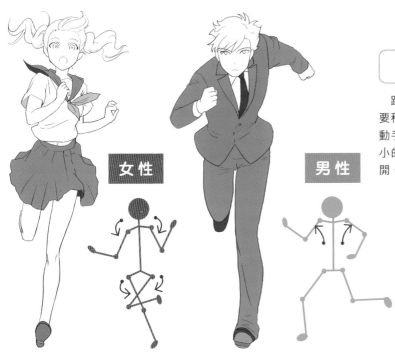

跑步姿勢也和走路姿勢相同，女性只要稍微呈現內八，就會形成差異。在擺動手臂時，若夾緊腋下，讓擺動幅度變小的話，就會顯得女性化，若將腋下打開，大幅擺動的話，就會變得男性化。

女性

男性

男女的坐下動作

在畫坐下時的動作時，要注意肩膀寬度、骨盆的尺寸、腰部的最細處。

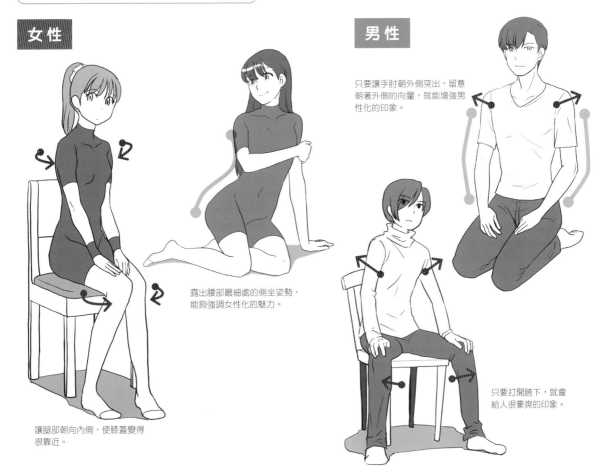

女性

男性

只要讓手肘朝外側突出，留意朝著外側的向量，就能增強男性化的印象。

露出腰部最細處的側坐姿勢，能夠強調女性化的魅力。

讓腿部朝向內側，使膝蓋變得很靠近。

只要打開胯下，就會給人很豪爽的印象。

手指的動作與 視線引導

藉由把手移動到臉部附近,就能將視線引導到角色的臉部。把臉部表情與手指的動作組合起來,就能分別畫出角色的性格、情感、情境。

用手在臉部附近擺出的姿勢,大多會形成女性化的動作。

手指的動作與 添加表情

在畫手部時,雖然與臉部之間的相對位置也很重要,但即使只看手部,也能增添表情。由於手本身的形狀就很複雜,所以能夠呈現出各種形狀。一邊思考角色特徵與情境,像是真誠感、憐愛感、緊張感、沉思的模樣等,一邊畫出差異性吧。

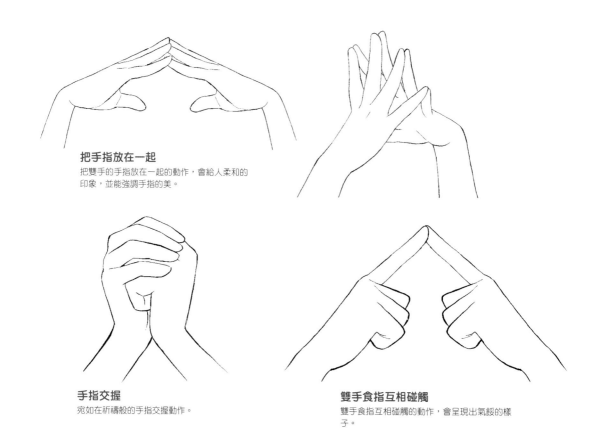

把手指放在一起
把雙手的手指放在一起的動作,會給人柔和的印象,並能強調手指的美。

手指交握
宛如在祈禱般的手指交握動作。

雙手食指互相碰觸
雙手食指互相碰觸的動作,會呈現出氣餒的樣子。

在身體前方將手指交握的動作

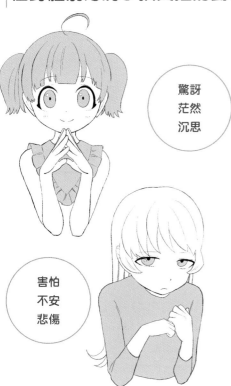

驚訝
茫然
沉思

害怕
不安
悲傷

祈願與實現

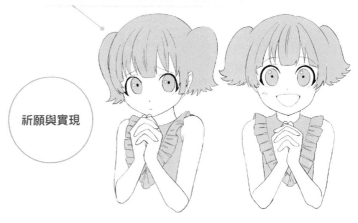

在胸口或臉部附近將手指交握的動作，能夠將視線集中在角色的臉部，也能分別地呈現出請求、祈禱、撒嬌、喜悅、不安等各種情感。

另外，即使是相同的姿勢，給人的印象有時也會產生差異。藉由搭配其他動作，例如抬頭或低頭、頸部的傾斜方式，角色的情感呈現應該也會有所變化吧。

雖然手指的動作相同，但是透過臉部的動作，給人的印象就會產生變化。

拿東西 的動作

翹起小指之類的優美手指動作，能呈現出女人味。不要讓指尖過於用力，也不要張得太開。作畫時，最好要多加留意柔和感。

拿東西時，透過手指的動作來呈現角色特徵，就能擴展情感呈現方式的廣度。舉例來說，拿東西時讓小指翹起來的動作，也被視為一種呈現女人味的方式。希望大家能依照角色來畫出指尖動作的細膩感或強大力量。

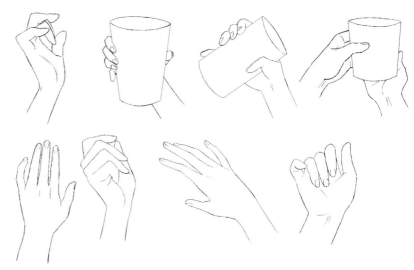

帶有神祕感 的動作

遮住眼睛、鼻子、嘴部等部位的動作，也能用來呈現想要隱藏內心想法的心情。

這類動作會讓觀看者感受到神秘的印象、神秘感、妖豔感、懷疑、角色的煩惱模樣等。

由於大多用來呈現內心的心情，所以給人的印象與遮住要害的動作有共通點。

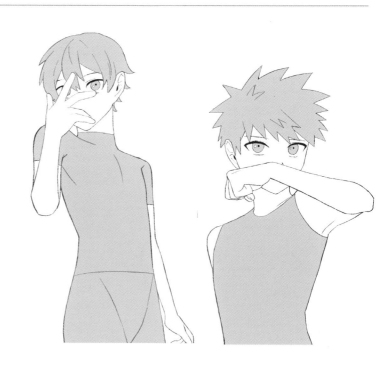

讓手離開身上 的動作

讓手部離開身體，並張開來的動作，能夠強調角色的外放情感。這類動作最好用於自我主張強烈的角色，或是角色在進行自我表現的情境。

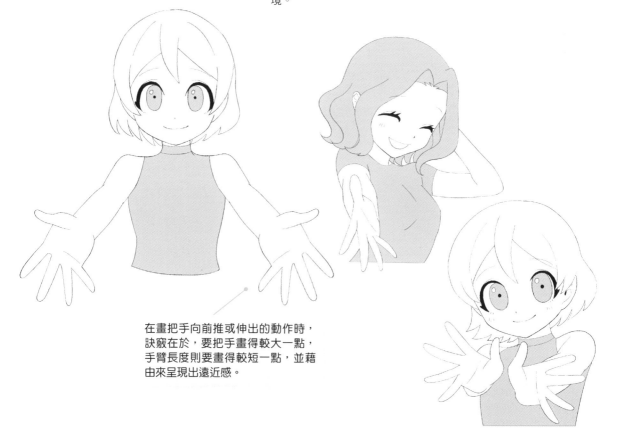

在畫把手向前推或伸出的動作時，訣竅在於，要把手畫得較大一點，手臂長度則要畫得較短一點，並藉由來呈現出遠近感。

勝利手勢 的變化

經典的勝利手勢也包含了各種呈現方式。直接朝向外側的手勢果然會給人開朗的印象，若朝向內側的話，則會給人謙虛的印象。依照呈現方式，就能強烈呈現出角色的個性。

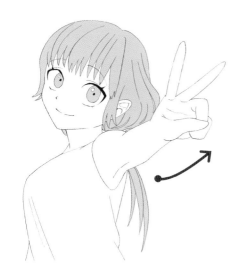

活潑的勝利手勢
這是把手肘與肩膀抬高的基本勝利手勢。會突顯朝氣蓬勃的活潑印象。

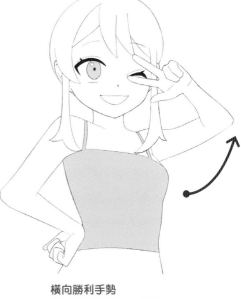

橫向勝利手勢
倒向側面的勝利手勢。在臉部旁邊做出的勝利手勢，是一種很著名的技巧，能讓視線集中到此處。

夾緊兩邊腋下
夾緊腋下的勝利手勢。能夠呈現出謙虛的性格與有點害羞的樣子。

縮小動作幅度
只用夾緊腋下的其中一手來比出勝利手勢。由於動作比上述的夾緊兩邊腋下的勝利手勢更小，所以會給人更加謙虛的印象。

反向勝利手勢
讓手背朝向外側的反向勝利手勢。藉由讓手指沿著下巴線條分布，就能遮住臉部輪廓，所以此動作會讓臉部顯得稍小一點。雖然這種手勢很時髦，但在國外的話，可能會帶有侮辱的涵義，所以作畫時請多注意吧。

傾斜 與視線引導

透過姿勢，可以引導觀看者的視線。

舉例來說，在把球抱在胸前的姿勢中，由於視線會分散到臉部與球上，所以也會給人散漫的印象。

不過，藉由把球拿到靠近臉部的位置，就能讓視線集中到臉部，因此會變得更加容易透過表情來傳達情感或訊息。

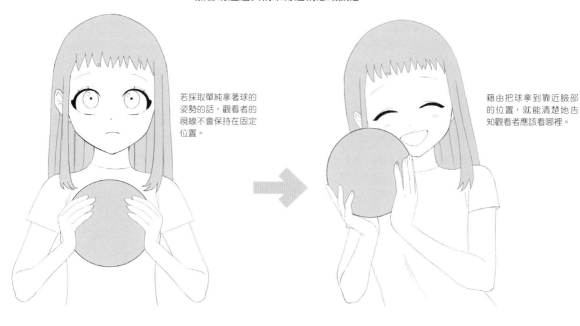

若採取單純拿著球的姿勢的話，觀看者的視線不會保持在固定位置。

藉由把球拿到靠近臉部的位置，就能清楚地告知觀看者應該看哪裡。

動作與傾斜

讓頸部傾斜，讓肩膀傾斜，挺胸後仰，讓身體傾斜，透過這些細微的動作，也能呈現出角色的個性。

只要加上傾斜的動作，就能突顯姿勢，產生節奏。光是稍微讓頸部傾斜，就能呈現出女人味與纖細的印象。藉由挺胸後仰，聳起肩膀，就能突顯帶有男子氣概的強大力量。

頸部的傾斜方向
只要讓頸部朝著會抬起肩膀的那側傾斜，就能畫出很有女人味的形象。

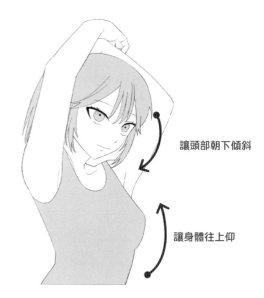

讓頭部朝下傾斜

讓身體往上仰

回頭的動作 與轉動姿勢

在畫回頭看後方的動作時，藉由在身體中加入自然的扭動，就能更加美麗地呈現出背部、胸部、臀部的曲線。一邊注意脊梁骨的 S 字形線條，一邊在身體中加入傾斜角度，畫出能發揮角色魅力的姿勢。

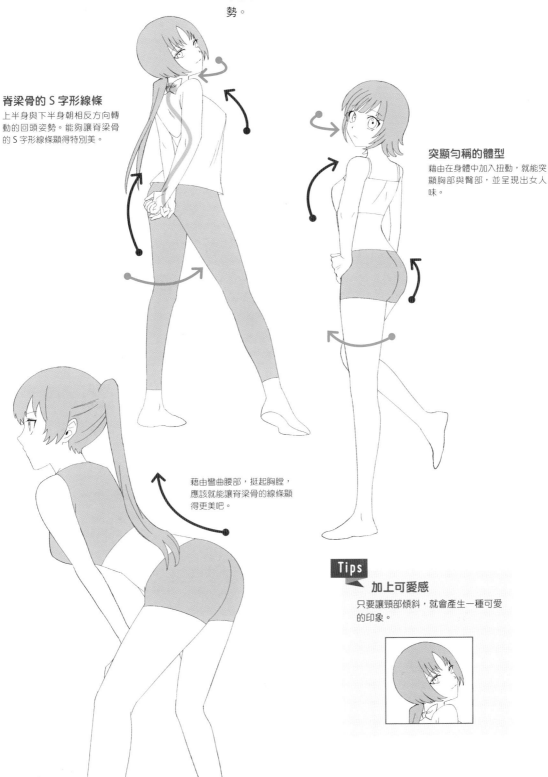

脊梁骨的 S 字形線條
上半身與下半身朝相反方向轉動的回頭姿勢。能夠讓脊梁骨的 S 字形線條顯得特別美。

突顯勻稱的體型
藉由在身體中加入扭動，就能突顯胸部與臀部，並呈現出女人味。

藉由彎曲腰部，挺起胸腔，應該就能讓脊梁骨的線條顯得更美吧。

Tips

加上可愛感
只要讓頸部傾斜，就會產生一種可愛的印象。

聳肩、縮肩 的姿勢

把兩邊肩膀抬起，像是要把頸部埋進身體般地縮起身體的動作。由於是朝向內側的動作，所以基本上會呈現出軟弱、不安、疲倦、四肢無力等內向的印象。

不過，只要搭配上其他部位的動作，也能夠呈現出更加豐富的情感，像是驚訝、傻眼、可愛感等。

聳肩的動作

只要聳肩，肩膀就會抬起，頸部看起來像是被埋起來。

傻眼

想要表達傻眼的心情時，要一邊聳肩，一邊將手臂朝向外側。

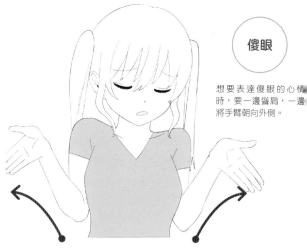

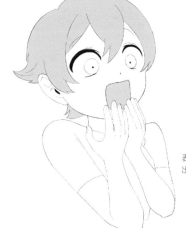

驚訝

表達驚訝時，要聳肩，做出將手靠在嘴邊的動作。

Tips

上臂往前伸

將手靠在嘴邊時，上臂會往前伸。

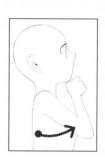

四肢無力

全身無力的放鬆狀態。給人不認真的印象。

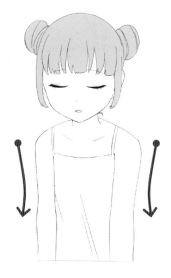

喜悅

依照表情，聳肩的動作也會給人開朗的印象。

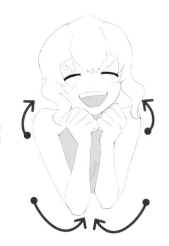

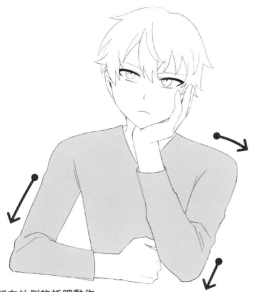

托腮

　　擔憂或沉思時的動作。會給人疲倦、憂鬱、不安、無聊、想睡覺、放鬆、不認真等印象，與聳肩動作也有共通點。

　　另一方面，也能突顯深思熟慮、理智、無畏、傲慢之類的印象。此動作應該也很適合個性霸道的知識分子角色吧。作畫時，請多加留意，由手臂角度所構成的上半身整體的輪廓吧。

　　無論是哪種情境，此動作的共通點皆為，沒有緊張感，會形成很放鬆的氣氛。

朝向外側的托腮動作
由於悠閒的托腮動作朝著外側打開，所以上半身的輪廓會變得較大。此動作會更加容易傳達出放鬆感。

側面視角
在畫從側面所看到的托腮動作時，若能注意到由手臂所構成的三角形，就會形成更加適合的輪廓。

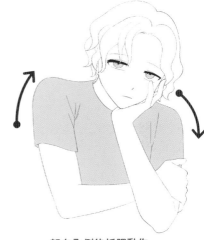

朝向內側的托腮動作
朝向內側關上的托腮動作，會突顯無所畏懼的模樣，或是渙散的氣氛。

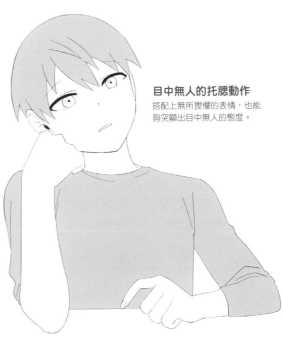

女性的托腮動作
藉由多留意帶有女人味的動作，就能呈現出優雅的美感。

目中無人的托腮動作
搭配上無所畏懼的表情，也能夠突顯出目中無人的態度。

各種服裝 的畫法

在用來呈現角色個性的要素當中，服裝是很重要的要素。本章節會解說服裝的種類，
以及依照性別、體型等而產生變化的各種服裝畫法。

服裝皺褶 的各種畫法

在畫角色時，服裝是不可或缺的。而且，必定要掌握
的就是，皺褶的呈現方式。

皺褶不但形狀不固定，而且類型也有很多種，對此感

到棘手的人應該也不少吧。不過，只要掌握幾項訣竅的
話，就能呈現出應有的模樣。總之，先別管麻煩的細節，
想得簡單一點，一邊多練習畫，一邊學吧！

關於皺褶的基礎知識

在衣服當中，因關節的活動而導致布料收縮的部分，會形成很多皺褶。藉由彎曲、伸展肩膀、手肘、胯下、膝蓋等處，
布料會產生弧線，並變得凹凸不平。這就是皺褶的基本形狀。

基本類型

鬆弛的皺褶
服裝的皺褶可以說是因布料的伸縮而形
成的凹凸起伏。

拉扯皺褶
藉由拉扯布料，就會形成細微的皺褶。
用力拉扯時，要畫成直線，拉的力道較
弱時，則要畫成曲線。

垂下時的皺褶
這是從支點垂下的布料的示意圖。自然
形成的皺褶為寬敞的縱線。會出現在優
雅的禮服等處。

垂下的皺褶與鬆弛的皺褶
用手抓住布料兩端時，因重力而往下垂
的皺褶，與在中央區域形成的鬆弛皺
褶，會混在一起。

集中的皺褶
將上部集中在一起，當布料垂下時，就
會形成皺褶。也叫做碎褶（gathers）

會形成皺褶的位置

依照人體的構造，會形成較多衣服皺褶的位置大致上是固定的。大多會集中在手肘、膝蓋等關節。而且，雖然也有例外，但大多數皺褶的分布起點都是關節。如果畫出來的是分布方向相反的皺褶的話，就會讓人感到不協調，所以請多留意吧。

容易形成皺褶的位置

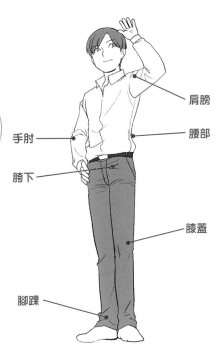

- 肩膀
- 手肘
- 腰部
- 胯下
- 膝蓋
- 腳踝

白襯衫 的皺褶

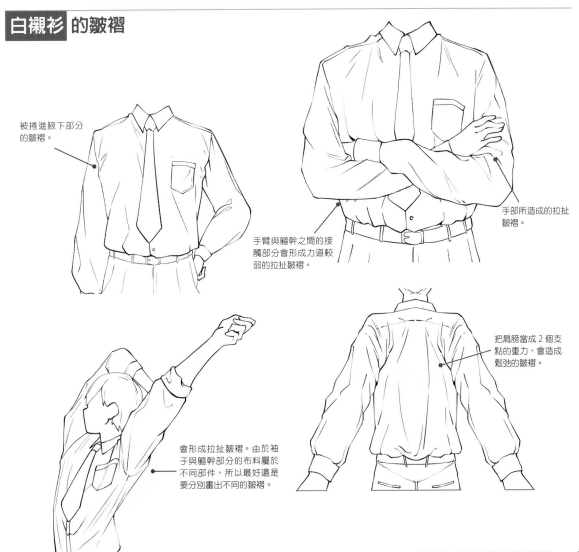

被捲進腋下部分的皺褶。

手臂與軀幹之間的接觸部分會形成力道較弱的拉扯皺褶。

手部所造成的拉扯皺褶。

會形成拉扯皺褶。由於袖子與軀幹部分的布料屬於不同部件，所以最好還是要分別畫出不同的皺褶。

把肩膀當成2個支點的重力，會造成鬆弛的皺褶。

T恤 的皺褶

T恤是大家非常熟悉的服裝，會用來當成炎熱時期的便服、室內便服、運動服、內衣等。

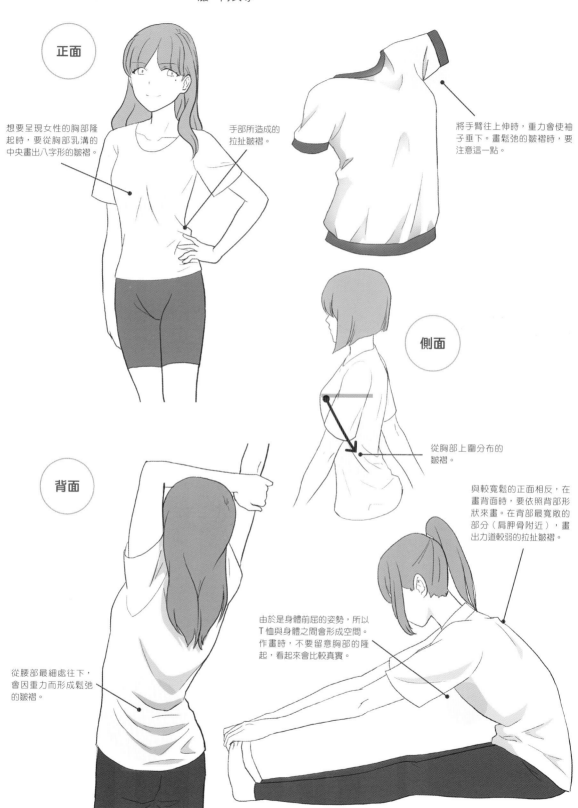

正面

想要呈現女性的胸部隆起時，要從胸部乳溝的中央畫出八字形的皺褶。

手部所造成的拉扯皺褶。

將手臂往上伸時，重力會使袖子垂下。畫鬆弛的皺褶時，要注意這一點。

側面

從胸部上圍分布的皺褶。

與較寬鬆的正面相反，在畫背面時，要依照背部形狀來畫。在背部最寬敞的部分（肩胛骨附近），畫出力道較弱的拉扯皺褶。

背面

由於是身體前屈的姿勢，所以T恤與身體之間會形成空間。作畫時，不要留意胸部的隆起，看起來會比較真實。

從腰部最細處往下，會因重力而形成鬆弛的皺褶。

長褲 的各種畫法

長褲的皺褶主要會出現胯下、膝蓋、褲管。請分辨布料的粗細與種類，畫出差異性吧。

牛仔褲

丹寧布是一種材質較厚的棉製布料。作畫時要呈現出硬梆梆的布料感。

畫出較粗的直線皺褶來呈現出硬梆梆的感覺。

運動長褲

由於針織布又軟又厚，而且較重，所以要畫成「布料比較寬鬆，且會因重力而往下掉，並擠在一起」的樣子。

使用光滑的曲線來畫皺褶，呈現出布料的柔軟感。

工裝褲

由於工裝褲原本是工作服裝，所以會帶有用來裝器具的口袋。布料會使用較厚實的材質。

為了呈現出較厚的布料，所以要使用凹凸不平的描線來畫皺褶。

西裝褲

西裝褲是穿在襯衫下方的長褲，帶有中心摺痕，給人正式的印象。

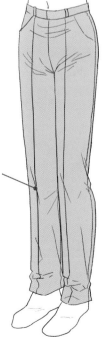

為了讓人感受到輕薄光滑的觸感，所以要用稍微向下的光滑線條來畫皺褶。

緊身褲

由於緊身褲會剛好貼合腿部，所以作畫時要清楚地呈現出腿部線條。雖然緊身服飾比較不容易產生皺褶，但還是要在胯下、膝蓋、腳踝等關節部分畫出皺褶。

一邊呈現腿部線條，一邊畫出皺褶。

> **Tips**
>
> **習慣性皺褶**
>
> 為了畫出緊身牛仔褲，以及同樣很貼合腿部的緊身內搭褲等之間的差異，即使是在腿部伸直的狀態下，也要畫出彎曲膝蓋時所形成的皺褶。這種皺褶叫做習慣性皺褶，不使用熨斗燙平的話，就無法消除。

長褲的皺褶

在腿部的彎曲部分、髖關節、膝關節的內側，必定會產生由布料聚集而成的皺褶（集中型皺褶）、把布料捲起去的皺褶（捲入型皺褶）。當角色把腳伸直時，也要在胯下、膝蓋、褲管畫出皺褶。

站姿中的皺褶

主要會在有關節的位置畫出皺褶。

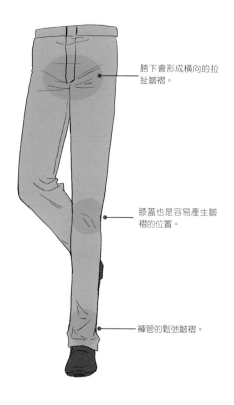

胯下會形成橫向的拉扯皺褶。

膝蓋也是容易產生皺褶的位置。

褲管的鬆弛皺褶。

坐下時的皺褶

雖然坐下時，褲子的皺褶很複雜，但只要依照身體形狀來記住皺褶的形成方式，就會出乎意料地簡單。

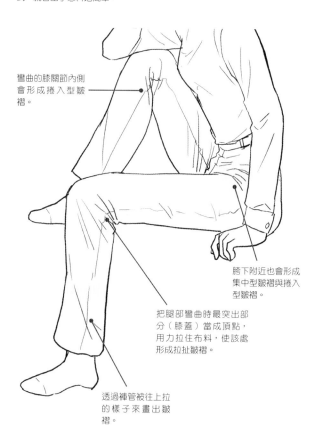

彎曲的膝關節內側會形成捲入型皺褶。

胯下附近也會形成集中型皺褶與捲入型皺褶。

把腿部彎曲時最突出部分（膝蓋）當成頂點，用力拉住布料，使該處形成拉扯皺褶。

透過褲管被往上拉的樣子來畫出皺褶。

褲管的皺褶

褲管碰到腳背後，布料會多出來，形成集中型皺褶與鬆弛皺褶。無論是何種布料，此部分都容易形成很大的皺褶。

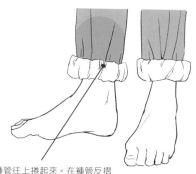

把位於內側的小腿肚側褲管，畫成與腿部貼合的樣子。

把褲管往上捲起來。在褲管反摺的交界處，要畫出縱向的捲入型皺褶。

制服 的各種畫法

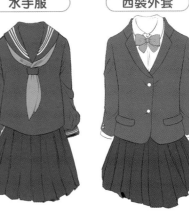

水手服　西裝外套

女生的制服包含了，水手服、西裝外套、短外套
（Bolero）等款式。即使是相同的設計，依照布料與厚
度的差異，皺褶的畫法也會有所不同。請先記住基本畫
法，然後一邊參考照片等資料，一邊畫出差異性吧。

一般來說，女性制服大
多為水手服與西裝外
套。

水手服

水手服所使用的布料包含了，聚酯纖維、羊毛、棉布
等各種材質。與男生制服相比，女生制服的質感會比較
柔軟蓬鬆。

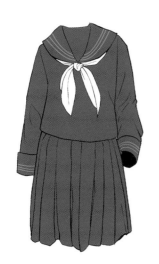

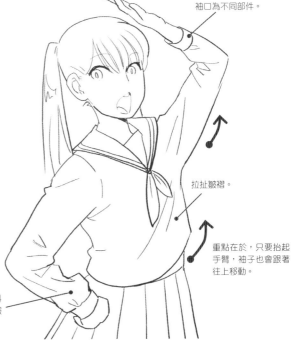

袖口為不同部件。

拉扯皺褶。

重點在於，只要抬起
手臂，袖子也會跟著
往上移動。

袖口旁邊的布料
上會形成鬆弛皺
褶。

設計的竅門
透過顏色面積的大小、緞帶的種類等，就能改
變服裝的氣氛。由於緞帶是一種特別顯眼的配
件，所以應該很容易就會對印象產生影響吧。

西裝外套

西裝外套是學校制服中很常見的外套。外套類會使用像是羊毛材質那樣的柔軟厚布料。

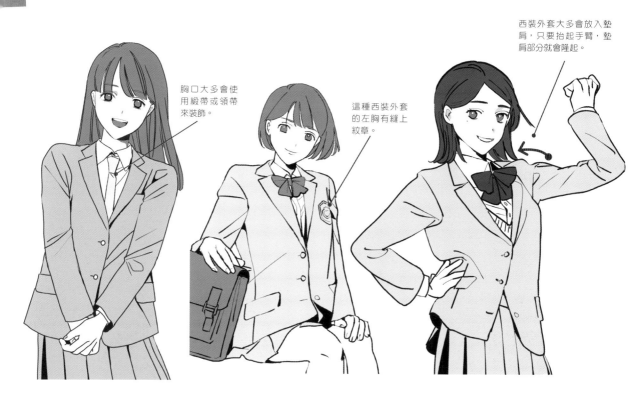

胸口大多會使用緞帶或領帶來裝飾。

這種西裝外套的左胸有縫上紋章。

西裝外套大多會放入墊肩，只要抬起手臂，墊肩部分就會隆起。

制服中的罩衫、襯衫

　　由於制服中的罩衫（blouse）、襯衫的布料比水手服來得薄，所以肩膀與手肘應該會容易形成筆直的細皺褶吧。由於有前鈕扣，所以也會形成把鈕扣當成支點的拉扯皺褶。

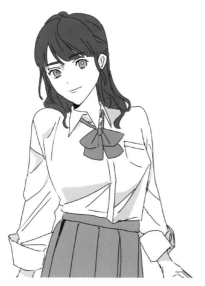

制服布料的厚度與皺褶

較薄的布料容易形成細微的皺褶。較厚的布料不易形成皺褶，而是會形成鬆弛的圓形隆起。

襯衫

較薄的襯衫、罩衫

西裝外套

無袖連身裙與短外套

雖然女生制服的兩大主流為水手服與西裝外套，但也有名為無袖連身裙與短外套的款式。

短外套指的是，長度不及腰部，而且前方敞開來的外套。無袖連身裙則是將無袖上衣與裙子合為一體的服裝，會套在襯衫上。這類服裝源自西班牙的民族服飾，會出現在鬥牛士的服裝中。

這類制服的特色在於，具備正式服裝的優雅感與可愛的氣氛。

無袖連身裙

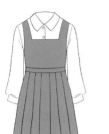

短外套

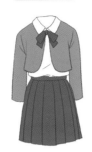

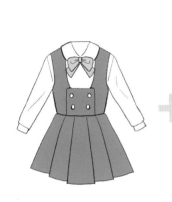 ＋ ➡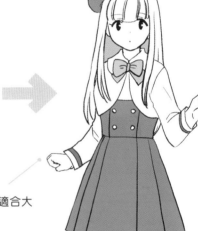

既優雅又可愛的短外套，很適合大小姐類型的角色。

開襟衫

制服中的開襟衫具有彈性，而且是由較軟的布料所製成，所以會沿著穿在裡面的制服形成輪廓。

由於袖子與下擺的部分較窄，所以該處的上方會形成鬆弛皺褶。

裙子 的各種畫法

　　雖然裙子在平面上看起來是梯形，但若以立體的方式來觀察的話，就會形成圓台的形狀。以此形狀作為基礎，再透過裙摺的種類與裙子長度等來畫出差異性。

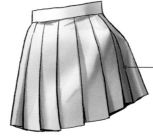

裙襬會形成鋸齒狀線條。

百褶裙

單向褶裙

裙摺朝著單一方向摺疊。

裙襬的形狀

在畫被擠出來的部分時，只要讓內側的裙摺露出來，看起來就會很真實。

箱褶裙

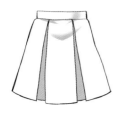

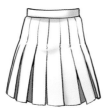

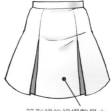

裙襬的形狀

裙摺部分被摺成箱型。也叫做「箱型褶裙」。常出現在西裝外套類制服的裙子中。

箱型裙的裙摺數量大多很少。

風琴褶裙

風琴褶裙的特色在於，既均勻又細小的蛇腹狀裙摺。

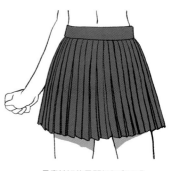

長度較短的風琴褶裙會呈現出更加休閒的氣氛。

緊身裙

這種裙子會貼合體型。

迷你裙

長裙

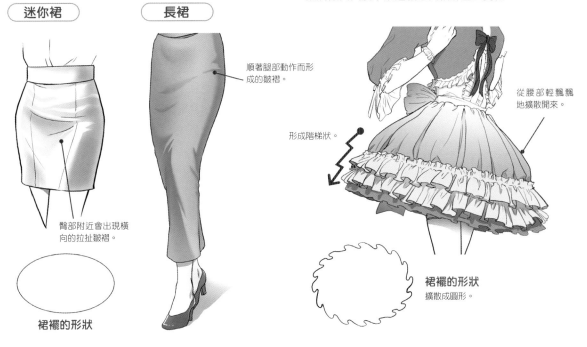

順著腿部動作而形成的皺褶。

臀部附近會出現橫向的拉扯皺褶。

裙襬的形狀

蛋糕裙（荷葉邊裙）

使用好幾層波浪形褶邊或碎褶來裝飾的裙子。可以依照層數與長度來讓蓬鬆感與輪廓產生變化。

從腰部輕飄飄地擴散開來。

形成階梯狀。

裙襬的形狀
擴散成圓形。

喇叭裙

從腰部朝向裙襬，宛如牽牛花（喇叭花）般地擴散開來的裙子，給人很女性化的印象。

喇叭形百褶裙

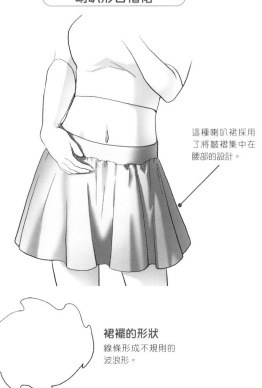

這種喇叭裙採用了將皺褶集中在腰部的設計。

裙襬的形狀
線條形成不規則的波浪形。

動作 與裙子

透過身體動作或風等方式來讓裙子隨風飄動時，訣竅在於，在胯點（hip point）以下的位置加上動作。

隨風飄動的裙子

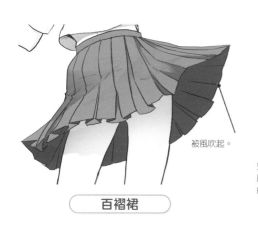

被風吹起。

百褶裙

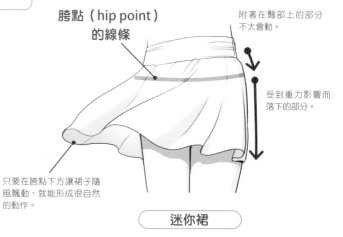

胯點（hip point）的線條

附著在臀部上的部分不太會動。

受到重力影響而落下的部分。

只要在胯點下方讓裙子隨風飄動，就能形成很自然的動作。

迷你裙

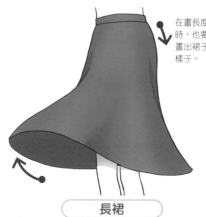

在畫長度較長的裙子時，也要在胯點下方畫出裙子隨風飄動的樣子。

長裙

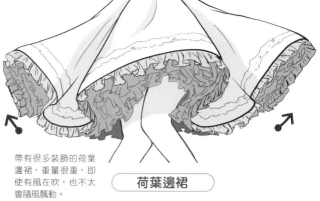

帶有很多裝飾的荷葉邊裙，重量很重，即使有風在吹，也不太會隨風飄動。

荷葉邊裙

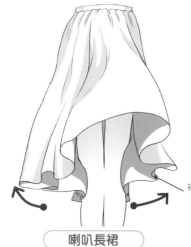

裙擺會平緩地起伏。

喇叭長裙

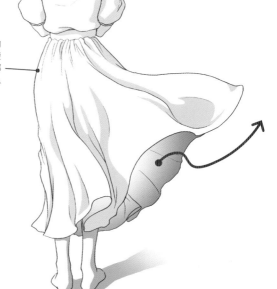

在畫隨著來自側面的風飄動的裙子時，要畫出與身體服貼的部分，以及因空氣進入而蓬起的部分。

走路時的裙子

緊身裙

下腹部會產生橫向、斜向的拉扯皺褶。

順著向前伸出的腿部形狀而形成的縱向皺褶。

喇叭裙

把前方布料畫成，柔軟地包覆腿部形狀的樣子。不太會形成皺褶。

後方的布料會隨風飛舞般地輕輕飄動。

百褶裙

在髖關節附近，裙子會變得彎曲，形成鬆弛皺褶。

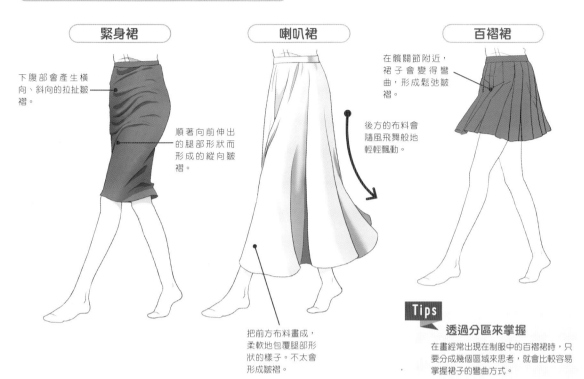

Tips

透過分區來掌握

在畫經常出現在制服中的百褶裙時，只要分成幾個區域來思考，就會比較容易掌握裙子的彎曲方式。

坐下時的裙子

百褶裙

在髖關節附近，裙子會變得彎曲，形成鬆弛皺褶。

喇叭裙

裙擺會沿著膝蓋落下，輕飄飄地擴散開來。

在朝著裙擺方向落下的部分，以及被捲進臀部下方的部分中，會形成不同方向的皺褶。

緊身裙

在下腹部與膝蓋後面，由於布料會彎曲，所以在緊貼著身體的布料上會形成鬆弛皺褶。

把臀部與椅子接觸的部分，以及膝蓋當成支點，形成拉扯皺褶。

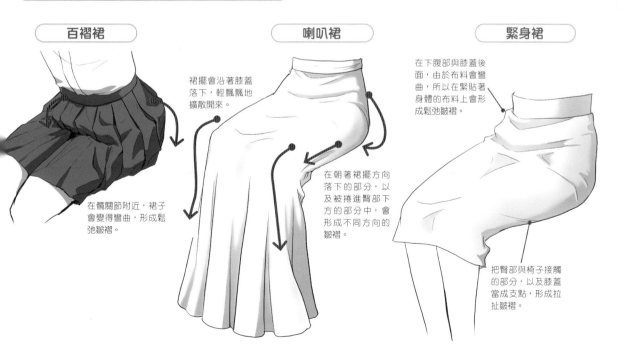

和服 的各種畫法與男女差異

和服常出現在歷史題材作品中，在現代也是為人熟知的正式服裝。透過腰帶的位置、是否有端折等來畫出男女差異。

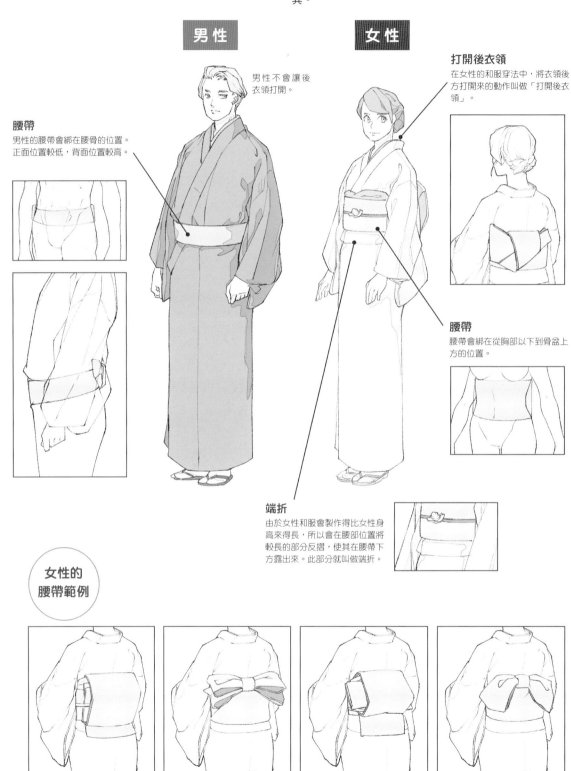

男性

男性不會讓後衣領打開。

腰帶
男性的腰帶會綁在腰骨的位置。正面位置較低，背面位置較高。

女性

打開後衣領
在女性的和服穿法中，將衣領後方打開來的動作叫做「打開後衣領」。

腰帶
腰帶會綁在從胸部以下到骨盆上方的位置。

端折
由於女性和服會製作得比女性身高來得長，所以會在腰部位置將較長的部分反摺，使其在腰帶下方露出來。此部分就叫做端折。

女性的腰帶範例

女性和服 的各種畫法

來看看從標準的和服到華麗的振袖、常在夏日祭典或煙火大會中看到的浴衣等各種和服的畫法吧。

女性和服

浴衣

浴衣的布料很薄，穿上時的輪廓較筆直。在呈現皺褶的形成方式時，會藉由畫出較多細線來呈現出嶄新筆挺的感覺。

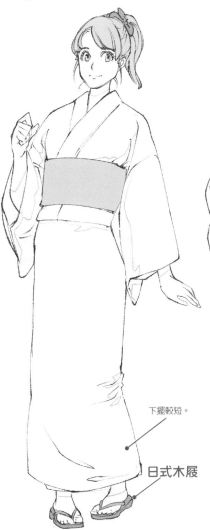

下擺較短。

日式木屐

浴衣的材質與布料
浴衣的布料主要為棉布。也有許多浴衣採用棉麻混紡材質或聚酯纖維，顯色佳且堅固。

和服

作為正式服裝，在婚喪喜慶等儀式中都會穿。

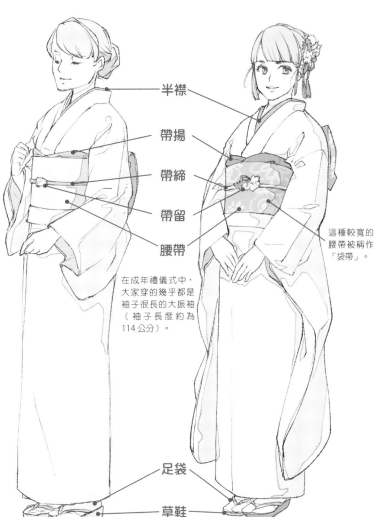

半襟

帶揚

帶締

帶留

腰帶

在成年禮儀式中，大家穿的幾乎都是袖子很長的大振袖（袖子長度約為114公分）。

足袋

草鞋

和服的材質與布料
和服的布料可分成絲綢、棉布、羊毛等種類。由於也會穿上內襯，所以不會像浴衣那麼透明。整體上，這種設計會呈現出柔和與優雅的形象。

振袖

振袖會讓畢業典禮、成年禮儀式、婚禮等可喜可賀的場合變得華麗。振袖被視為年輕未婚女性所穿的和服。

這種較寬的腰帶被稱作「袋帶」。

＊半襟：和服內襯的裝飾用衣領
＊帶揚：腰帶襯墊，用來調整、固定腰帶的打結處
＊帶締：用來束緊腰帶的細繩
＊帶留：腰帶中央的裝飾扣
＊足袋：二趾襪

男性和服 的各種畫法

男性和服可分成著流（休閒和服，不穿羽織與袴）、羽織（短外套）、
袴（和服裙褲）等。腳下部分會穿上足袋，以及草鞋或木屐。

男性和服

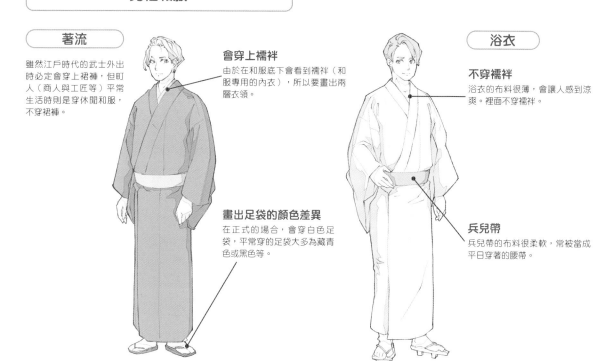

著流

雖然江戶時代的武士外出時必定會穿上裙褲，但町人（商人與工匠等）平常生活時則是穿休閒和服，不穿裙褲。

會穿上襦袢
由於在和服底下會看到襦袢（和服專用的內衣），所以要畫出兩層衣領。

畫出足袋的顏色差異
在正式的場合，會穿白色足袋，平常穿的足袋大多為藏青色或黑色等。

浴衣

不穿襦袢
浴衣的布料很薄，會讓人感到涼爽。裡面不穿襦袢。

兵兒帶
兵兒帶的布料很柔軟，常被當成平日穿著的腰帶。

便裝與正式服裝

紋付羽織袴是很有名的男性傳統正式服裝。試著比較該和服與休閒的浴衣、著流之間的差異吧。

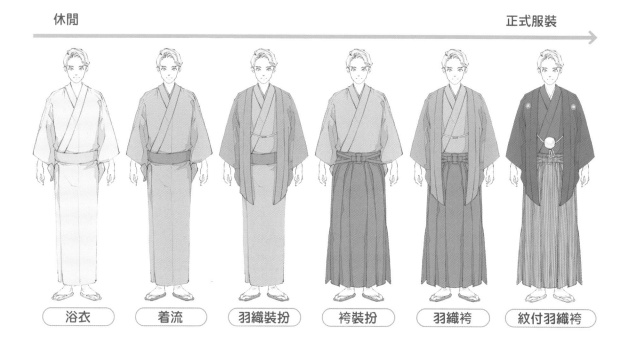

休閒　　　　　　　　　　　　　　　　　　　　　　　　　　　正式服裝

| 浴衣 | 著流 | 羽織裝扮 | 袴裝扮 | 羽織袴 | 紋付羽織袴 |

各種布料 的畫法

依照布料種類，也有不易產生皺摺的布料。請大家藉由多觀察日常生活中的衣服等，來掌握布料的特徵吧。

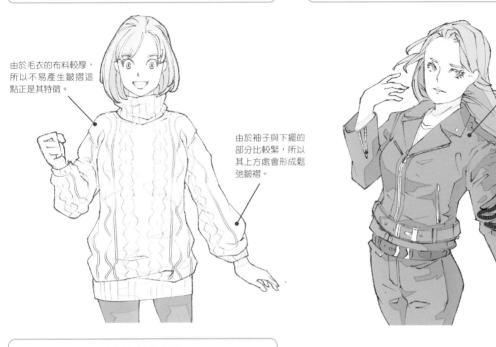

較厚的針織毛衣

由於毛衣的布料較厚，所以不易產生皺摺這點正是其特徵。

由於袖子與下擺的部分比較緊，所以其上方處會形成鬆弛皺摺。

皮夾克

皮革材質較硬，不易伸縮。

會形成硬梆梆的粗線條狀皺摺。

較薄的材質

由於較薄的長版開襟衫等衣服的布料具有彈性，而且較軟，所以會緊貼著底下的衣服。

在畫「雖然布料很薄，但卻給人筆挺的堅硬印象」的材質時，只要透過筆直的皺摺來呈現即可。

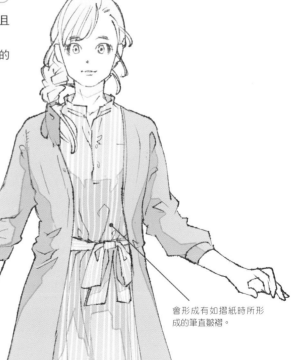

手肘等處會產生鬆弛皺摺。

會形成有如摺紙時所形成的筆直皺摺。

各種服裝 與體型的畫法

透過相同款式的襯衫來畫出各種體型

女性

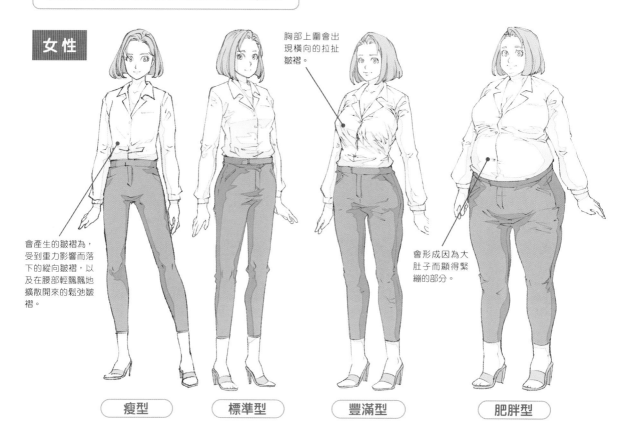

胸部上圍會出現橫向的拉扯皺褶。

會產生的皺褶為，受到重力影響而落下的縱向皺褶，以及在腰部輕飄飄地擴散開來的鬆弛皺褶。

會形成因為大肚子而顯得緊繃的部分。

瘦型　標準型　豐滿型　肥胖型

Tips

▷ 透過 V 字形與八字形來記住

在女性的情況中，胸部的上半部會形成朝向內側稍微鬆弛的「V 字形」皺褶。在下半部，「八字形」皺褶則會朝向外側分布。

×

○
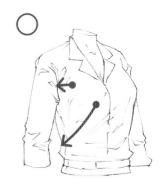

女性的胸部

雖然也會受到布料影響，但不會直接呈現出乳房的形狀。基本上，會產生的皺褶為，從胸部下圍朝向腋下形成的拉扯皺褶，以及布料因受到重力影響而從胸部上圍落下時所形成的皺褶線條。

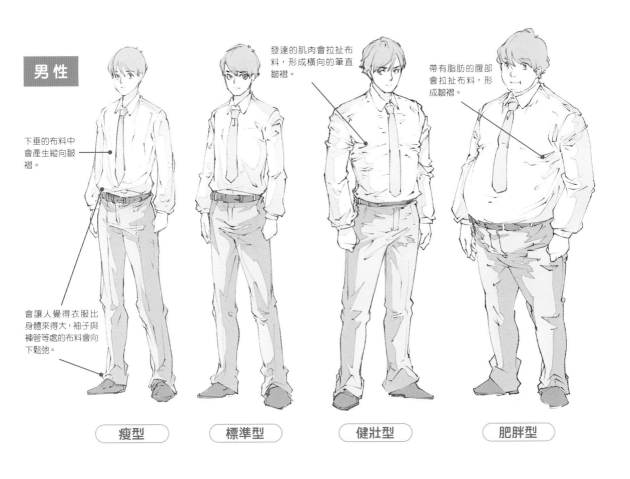

男性

下垂的布料中會產生縱向皺褶。

會讓人覺得衣服比身體來得大，袖子與褲管等處的布料會向下鬆弛。

發達的肌肉會拉扯布料，形成橫向的筆直皺褶。

帶有脂肪的腹部會拉扯布料，形成皺褶。

瘦型　　　標準型　　　健壯型　　　肥胖型

男女的褲子形狀差異

由於男女的下半身骨盆形狀不同，所以從腰部到大腿的線條也會呈現出差異。試著以西裝褲作為例子，看看各自的差異吧。

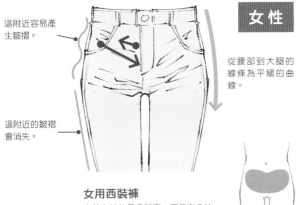

女性

這附近容易產生皺摺。

這附近的皺褶會消失。

從腰部到大腿的線條為平緩的曲線。

女用西裝褲
由於女性的骨盆較寬，而且有會拉住胯下與腰部上半部的支點，所以會從上方朝內側形成皺褶。

骨盆的形狀

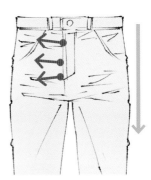

男性

從腰部到大腿的線條很筆直。

男用西裝褲
男性的骨盆沒有女性那麼寬，下半身的線條很筆直。胯下附近會產生橫向的皺褶。

骨盆的形狀

男女的襯衫形狀差異

女性

男性

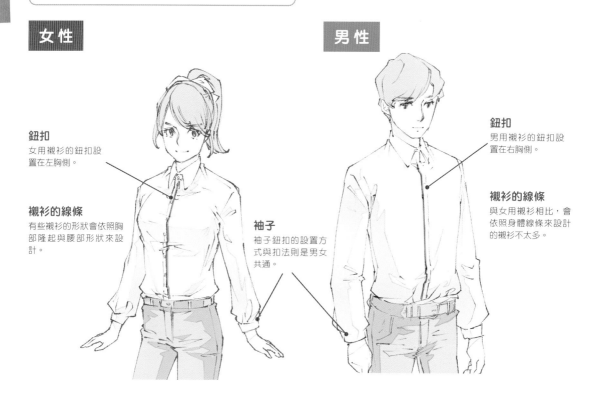

鈕扣
女用襯衫的鈕扣設
置在左胸側。

襯衫的線條
有些襯衫的形狀會依照胸
部隆起與腰部形狀來設
計。

袖子
袖子鈕扣的設置方
式與扣法則是男女
共通。

鈕扣
男用襯衫的鈕扣設
置在右胸側。

襯衫的線條
與女用襯衫相比,會
依照身體線條來設計
的襯衫不太多。

女用襯衫的範例

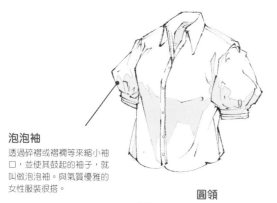

泡泡袖
透過碎褶或褶襉等來縮小袖
口,並使其鼓起的袖子,就
叫做泡泡袖。與氣質優雅的
女性服裝很搭。

圓領
前端變得較圓的衣
領。

男用襯衫的範例

開領
雖然常見於夏威夷襯衫等服飾
的開領,也會出現在女性服飾
中,但若是男性的話,就會給
人有點粗野的印象。

翼領
將領尖折起來的翼領襯衫,穿
著時會搭配燕尾服等正式服
裝。

國王的服裝

即使是令人印象深刻的服裝，只要確實地掌握性別、體型的差異，就能夠簡單明瞭地畫出差異性。

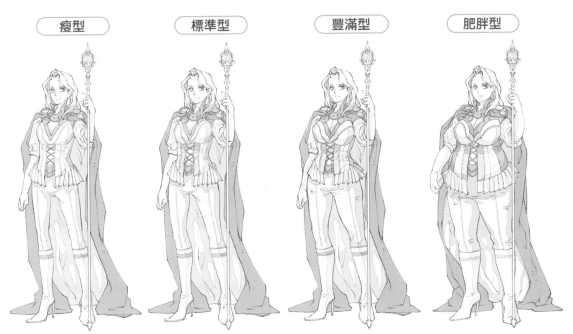

| 瘦型 | 標準型 | 豐滿型 | 肥胖型 |

女性服裝會透過波浪形褶邊等來呈現出華麗感，並藉由突顯胸口的設計來呈現出與男性之間的差異。
藉由把袖子畫成泡泡袖，應該就能呈現出女人味吧。

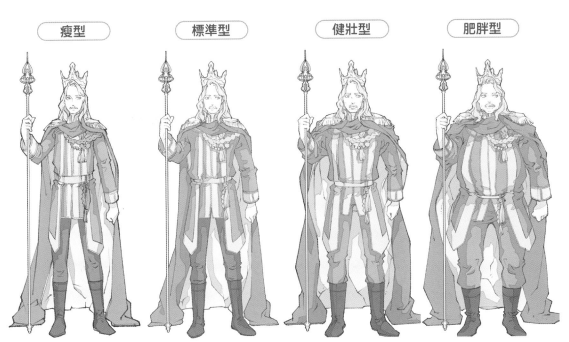

| 瘦型 | 標準型 | 健壯型 | 肥胖型 |

在男性的服裝中，會透過很大的王冠和堅固的長靴來呈現出豪邁感，以及與女性服裝之間的差異。也可以
把肩膀部分畫得較大，來突顯出肩膀很寬的男性的特色。

各種變形的畫法

「變形」是一種繪畫技法，能夠誇大、突顯有特色的部分。藉由變形，就能讓人對角色的個性留下深刻印象。

體型 的變形

來看看經過變形後的角色體型範例吧。透過誇張的方式來突顯瘦弱、肥胖、魁梧……這些顯眼的部分，就能簡單明瞭地傳達角色的特質。

另外，讓經過變形後的角色繼續變化，也是一種有助於構思奇幻生物的想法。

瘦弱體型的變形

想要畫出突顯瘦弱印象的角色時，要把外觀中的骨骼線條畫得很明顯。

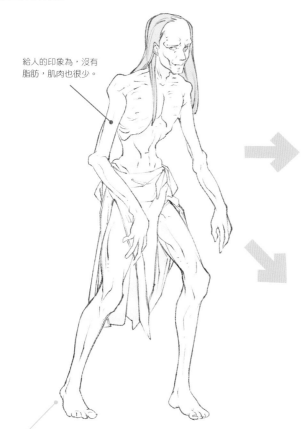

給人的印象為，沒有脂肪，肌肉也很少。

只要讓關節部分變得較粗壯，纖細的部分就會很顯眼。

昆蟲類奇幻生物

外星人

纖瘦型角色的發展

經過變形後的纖瘦型角色，也會容易讓人聯想到外星人與昆蟲類奇幻生物之類的形象吧。為了避免角色青筋突起，變得過於怪異，有時也要加上可愛感。

肥胖體型的變形

由於肥胖體型角色的腹部或胸部會下垂，而且肩膀上也有圓滾滾的隆起肥肉，所以頸部像是被埋了起來。在角色設定方面，可以分成討人喜愛的圓滾滾滑稽型角色，以及自私冷漠的反派型角色。

由於頸部陷進脂肪中，所以不畫頸部。

把肚子凸起部分畫得大一點，讓整體變成圓滾滾的形狀。

特徵為，圓臉、肩膀下垂、手腳細小。

肌肉 的變形

在變身英雄作品中，經常會出現肌肉經過變形的角色。這類角色的作畫訣竅在於，與標準體型相比，肩膀會比較隆起，頭部則要畫得較小。

肌肉變形角色的骨架

在上半身，以一個很大的正圓形作為基礎，使用橢圓形或長方形來畫出肩膀、手臂、腿部、腹部的骨架，然後再調整細節，使肌肉變形。

只要把頭部畫得較小，使其與身體形成對比，筋肉就會顯得很大。

讓肩膀寬度變得非常寬，並使肩膀肌肉隆起。

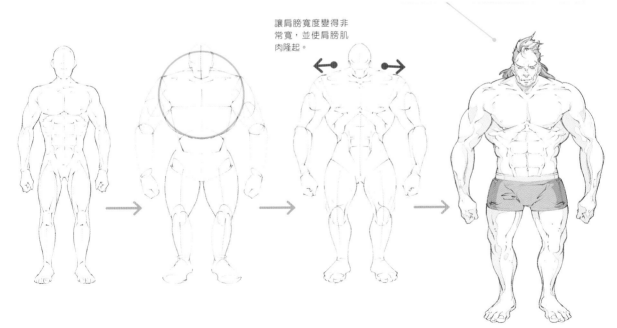

很有效的肌肉變形角色

如果讓人類角色變得過度魁梧的話，就會令人覺得怪異、不協調。

不過，如果是獸人、怪物等幻想類角色的話，即使過度變形，也容易讓人覺得帥氣。請大家一邊觀察全身的平衡，一邊創作出迷人的角色吧。

骨骼
在將人體進行變形，創作出怪物、幻想生物角色時，事先了解人體肌肉與骨骼的相關知識是非常重要的。為了呈現出真實的動作、姿勢、表情，請大家先確實地掌握人體構造的基本知識後，再去設計角色吧。

將人體與動物混合
在頭部與下肢中加入動物的特徵，手臂、胸部、軀幹則是使用經過變形的人體肌肉來進行設計。在構思幻想生物角色時，理論上，會從動物身上獲得靈感。

頭部 的變形

特別強調頭部，尤其是額頭部分的角色，會讓人產生很有智慧的印象。實際上，人類在進化過程中，腦容量會逐漸變大。在呈現進化程度比地球人更高的外星人等角色時，這種變形方式很好用。

頭部比例很大的外星人
在常見的外星人設定中，由於腦部很發達，所以頭部會變大。另一方面，由於外星人將所有工作都交給機器來處理，所以頭部以外的部分都退化了，給人瘦弱的印象。

女性角色 的屬性與變形

　　依照類型,女性角色的變形重點會有所差異。主要可以分成,強調可愛風格的類型,以及強調性感風格的類型。

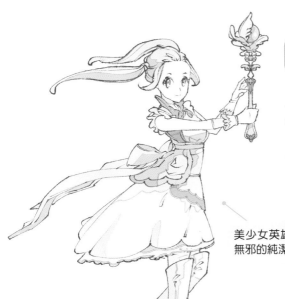

美少女英雄類角色

　　由於美少女英雄類角色的設計主題大多為,未成年的十幾歲女性,所以設計重點在於,不會透過身體線條來強調性感風格。

　　在服裝與配件方面,會使用波浪形褶邊、蕾絲、緞帶、圍裙等較薄的柔軟布料、白鳥的羽毛等。

美少女英雄的主流設計為,天真無邪的純潔風格。

女性反派角色

　　為了呈現出似乎很強的感覺,所以女性反派角色大多會被畫成很成熟的成年女性。

　　只要在 S 字形曲線的方向中加入姿勢,就能突顯性感風格。

　　在服裝與配件方面,皮革、尖刺、網襪、綁縛、動物花紋、細跟高跟鞋、蝙蝠翅膀、惡魔的角、鎖鏈、項圈、耳環等應該都很適合吧。

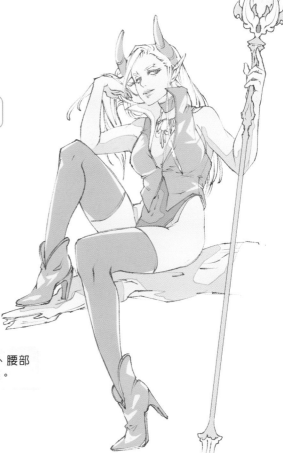

透過變形來突顯胸部、臀部、腰部最細處,畫出性感的身體線條。

女性奇幻生物的 性感 變形

女性奇幻生物很強大，具有特殊能力，同時也帶有神祕氛圍。

而且，為了畫出迷人的造型，妖豔與美麗是必要的。在呈現與男性奇幻生物之間的差異性時，重點在於，要突顯性感身材。

要把角或獸耳等人類沒有的器官畫得顯眼。

腰部的最細部分與姿勢也是變形的對象。

把服裝畫成能展現身體線條。

動作 的變形

在不會畫角色姿勢的人當中，似乎有很多人因為太拘泥於人體素描的常識而變得綁手綁腳的。有時候，也可以忽略長度比例與關節位置等，試著自由地畫出有如橡膠玩偶般的姿勢吧。

塗鴉精神

快要忘記作畫的樂趣時，請回想起塗鴉精神吧。新奇的創作會從自由奔放的素描中誕生。

角度 與變形

仰望是由下往上看的角度，俯瞰則是由上往下看的角度。透過仰望或俯瞰視角來畫出透視圖的繪畫技巧，也是一種很有效的變形呈現方式。

透過仰望視角來呈現震撼感

由於仰望視角能讓作畫對象顯得較大，所以容易呈現出氣勢。

在畫經過變形的角色時，只要採用仰望視角，就能帶給觀看者非常強烈的震撼感。

在如同左圖那樣的插畫中，遠近感會縮短胸部與臉部之間的距離，將視線集中在角色的表情上。

透過俯瞰視角來呈現親近感

只要透過俯瞰視角來繪製角色，由於臉部很大，令人覺得距離很近，所以會呈現出親近感。由於這就是所謂的居高臨下的態度，所以在畫很有氣勢的角色時，也能產生「從容地客觀看待事物」的效果。

透過俯瞰視角來突顯肌肉

在俯瞰視角中，發達的肩膀與手臂肌肉會顯得很大，所以能夠呈現出更加強大的印象。

板垣翔子

住在東京的自由插畫家／漫畫家。
我從以前很常看繪畫教學類的書籍來學習，想不到自己居
然能透過畫作來參與本書的製作，所以我感到非常高興。
請大家多多指教。

URL https://www.syoukoi.com/

武樂清

非常喜歡畫兒童漫畫＆插畫。
會在各種地方出沒（笑）
喜歡白玉丸子與美術解剖學。

URL https://www.pixiv.net/users/3771155/

卯月

我覺得只要能學會畫出年齡與體型的差異性，就能創造出
多樣化的角色，而且作畫的樂趣與作品的世界觀也會擴
大。

Twitter @cq_uz

平平

恭喜本書出版。雖然只有一小部分，但能參與製作讓我感
到非常高興。希望大家可以一邊欣賞許多人繪製的插畫，
覺得「好帥氣、好漂亮」，一邊提升自己的繪畫技巧。

Twitter @Saihua_heihei

衛知ゼロ

生長於關西。以漫畫家助手和自由畫家的身分從事漫畫與
插畫的工作。希望透過本書，能盡量幫助大家創作出迷人
的角色。

Twitter @eitipe0

牧地

我參與了制服單元的插畫。
個人很喜歡開襟衫與西裝外套的組合。
希望我有幫上忙。

KM

恭喜本書出版。希望各位作畫者在作畫過程中，能盡量去克服不擅長的部分，並去感受作畫的樂趣。

みやとみや

喜歡畫帶有透明感、溫馨感、柔和感的少女。
為了避免趕不上流行，我會一邊多加留意，一邊研究自己覺得可愛的女生。

`Twitter` @04Miya12

小鳥遊にこ

我平常的樂趣為，讓以女孩子為主的角色，穿上自己原創的服飾。無論是以前還是現在，這種書都很可靠。能夠參與本書的製作，我感到非常榮幸。請大家務必一邊享受作畫樂趣，一邊參考本書，試著畫出自己喜愛的事物吧。

`Twitter` @takanikoillust

Mugi

希望大家在作畫時，本書的內容能夠啟發與幫助大家。

`Twitter` @Mugi_illust0

TITLE

掌握 8 大關鍵 畫出角色差異性

STAFF

出版	瑞昇文化事業股份有限公司
作者	松岡伸治
譯者	李明穎

創辦人 / 董事長	駱東墻
CEO / 行銷	陳冠偉
總編輯	郭湘齡
責任編輯	張聿雯
文字編輯	徐承義
美術編輯	謝彥如
校對編輯	于忠勤
國際版權	駱念德　張聿雯

排版	曾兆珩
製版	明宏彩色照相製版有限公司
印刷	桂林彩色印刷股份有限公司

法律顧問	立勤國際法律事務所　黃沛聲律師
戶名	瑞昇文化事業股份有限公司
劃撥帳號	19598343
地址	新北市中和區景平路464巷2弄1-4號
電話	(02)2945-3191
傳真	(02)2945-3190
網址	www.rising-books.com.tw
Mail	deepblue@rising-books.com.tw

初版日期	2024年2月
定價	380元

ORIGINAL JAPANESE EDITION STAFF

［裝丁・本文デザイン］ 齋藤いづみ
［DTP・制作］ 株式会社サイドランチ
［編集長］ 後藤憲司
［担当編集］ 大拔 薫

國家圖書館出版品預行編目資料

掌握8大關鍵畫出角色差異性/松岡伸治著；李明穎
譯. -- 初版. -- 新北市：瑞昇文化事業股份有限公司,
2024.02
112面；18.2x25.7公分
ISBN 978-986-401-700-3(平裝)

1.CST: 插畫 2.CST: 繪畫技法

947.45　　　　　　　　　　　112021888

SHOKAI CHARACTER NO KAKIWAKE KYOSHITSU
Copyright © 2022 SHINJI MATSUOKA
Chinese translation rights in complex characters arranged with MdN Corporation, Tokyo
through Japan UNI Agency, Inc., Tokyo